여자 캐릭터 일러스트 포즈집

체형별 매력 표현법

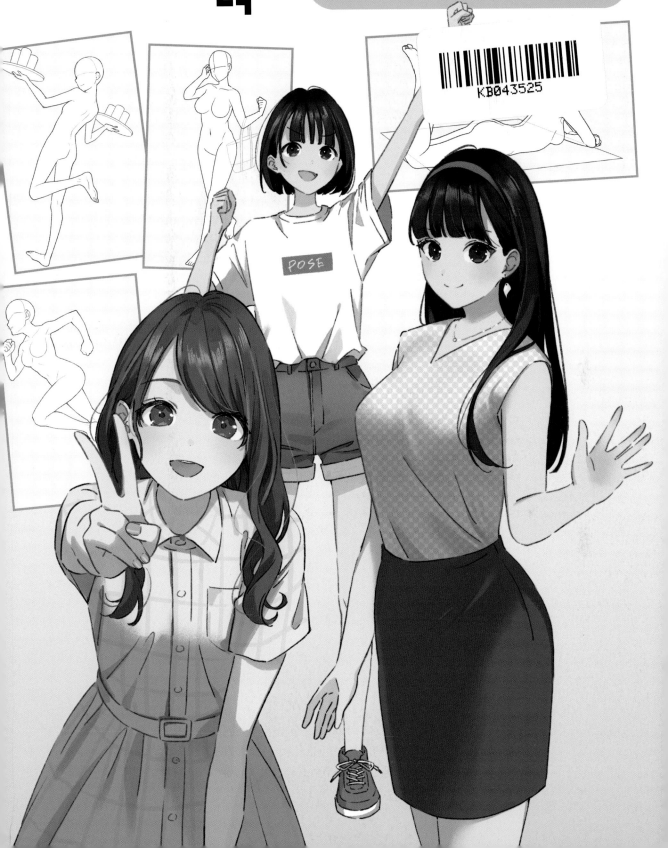

Cheerleading!
사키노 신게츠

노력하는 당신에게
파이팅!
마츠모토 미유키

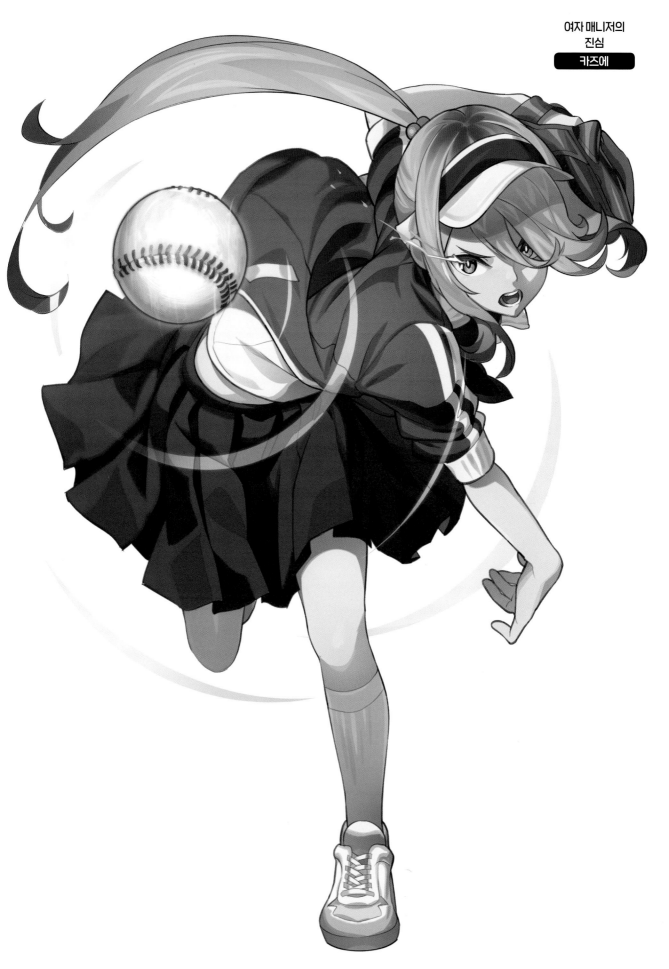

여자 매니저의
진심
카즈에

포즈의 소체 & 일러스트의 작례 메이킹

이 책에 수록된 포즈의 소체는 어떻게 뼈대를 잡고 그리는 것일까. 소체를
살려 매력적인 일러스트를 그리려면, 어떤 포인트를 파악해서 그려야 할까.
소체와 일러스트 제작 과정을 살펴보도록 합시다.

Illustrator : 카즈에

소체의 작성

①선과 블록으로 인체를 조합한다

인체에는 「구부러지는 부분」과
「구부러지지 않는 부분」이 있습
니다. 예를 들어, 복부는 구부러
지지만, 가슴판은 구부러지지 않
습니다. 구부러지지 않는 부분은
블록으로 부위를 구분해서 그리
고, 선으로 이어서 인체를 조합합
니다. 거울 앞에서 그리고 싶은
포즈를 직접 취해보고, 어디가 굽
혀지고 어디가 굽혀지지 않은지
확실히 파악하면 포즈에 설득력
이 생깁니다.

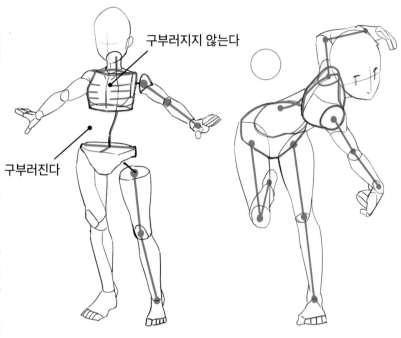

구부러지지 않는다

구부러진다

②뼈대에 근육을 붙인다

순서 ①의 뼈대에 근육을 붙입니
다. 공을 던지는 움직임에서는 오
른쪽 어깨가 앞으로 나가고, 반대
쪽 팔은 자연히 뒤로 빠지게 됩니
다. 허리는 유연하게 구부러지지
요. 이처럼 「무의식적으로 생기
는 액션」을 정확히 잡아내어, 뻣
뻣하지 않고 자연스러운 포즈를
그려나갑니다. 한쪽 다리가 붕 뜬
불안정한 자세로 약동감을 연출
하고 있어요. 전체를 옅게 단색으
로 바탕칠을 하면 실루엣이 확실
해져서 형태를 잡기 쉬워집니다.

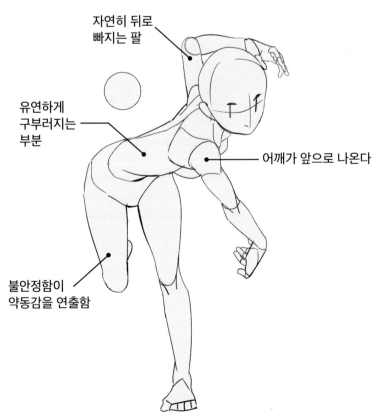

자연히 뒤로
빠지는 팔

유연하게
구부러지는
부분

어깨가 앞으로 나온다

불안정함이
약동감을 연출함

③여성스러운 부드러움을 더한다

블록의 경계선을 제외하고, 여성스러운 부드러운 아웃라인(윤곽선)을 그려 마무리합니다. 어깨 근육은 너무 불룩하게 하지 않고 얄팍한 느낌으로 합니다. 배는 말랑함이 느껴지도록 끊김이 있는 선으로 살점의 질감을 표현합니다. 엉덩이는 딱딱하게 보이지 않도록 둥그스름함이 드러난 곡선으로 그립니다.

얄팍한 근육의 어깨

완성

부드러운 살점을 드러내는 선

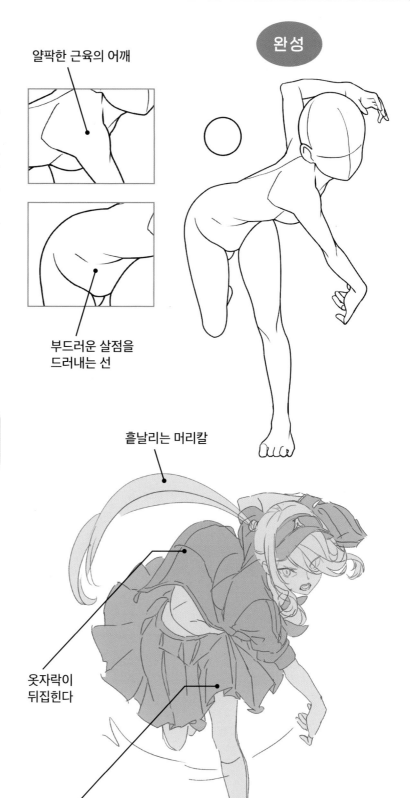

흩날리는 머리칼

컬러 일러스트의 작성

①소체를 베이스로 캐릭터를 그린다

소체를 기본으로 새롭게 밑그림 레이어를 작성합니다. 캐릭터의 표정이나 머리 형태, 옷을 그려 넣습니다. 옷을 펄럭이게 하거나, 머리를 크게 흩날리게 하는 등 약동감을 강조합니다. 예를 들어서 웃옷은 어깨 주변이 고정되어 옷자락이 뒤집히고, 스커트는 허벅지를 따라 부분적으로 커브를 이루면서 뒤쪽이 뒤집히는 등……, 「움직이지 않는 부분」과 「뒤집히는 부분」의 강약을 의식해서 묘사합니다.

옷자락이 뒤집힌다

허벅지를 따라 생긴 커브

②바탕칠로
음영을 더한다

러프를 깔끔하게 선 정리를 하여 선화로 만들고, 각 부분에 바탕칠을 합니다. 색깔별로 레이어를 나눠서 칠하면 색조 조정이 쉽습니다. 바탕칠을 한 후, 레이어를 포개서 음영을 더합니다. 이번에는 공이 빛을 발한다고 상정하여 음영을 묘사합니다.

광원

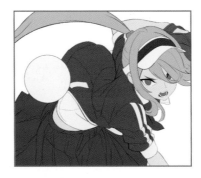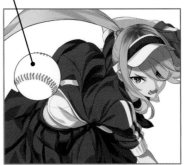

③음영 색조를 조정하여
빛을 더한다

음영 색조를 조정합니다. 예를 들어, 피부 그림자는 난색(暖色)을 조정하면 표정이 밝아 보이게 됩니다. 다음에 빛 표현을 추가합니다. 공 주변에 반사광을 넣으면 캐릭터와 공의 거리감이 또렷해집니다.

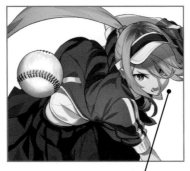

그림자를 난색으로 반사광

④전체 색조를 조정하여
완성한다

머리칼의 윤기 등 세부 묘사도 넣고, 「오버레이」나 「스크린」 등 브러시로 색 조정을 하여 완성합니다. 공이나 스커트에 그러데이션을 추가해서, 앞뒤 전후 거리감을 표현할 수 있습니다.

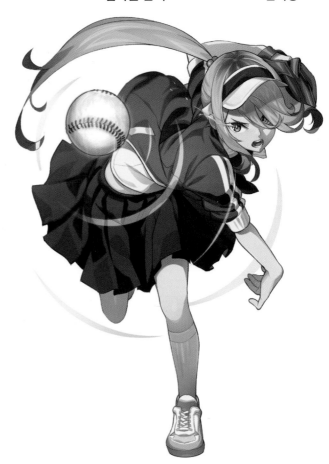

여자의 「체형」을 구분해 그려서, 더욱 개성 넘치는 캐릭터를 표현하자!

귀여운 옷을 입고, 사랑스러운 포즈를 취하는 여자.
밝고 활발하게 움직이는 스포티한 여자.
섹시함에 절로 가슴이 두근거리게 되는 매력적인 여자 등…….

만화나 애니메이션에 등장하는 여자들은
개성이 넘치고, 각자 색다른 매력을 갖고 있어요.
머리 형태나 복장, 표정 말고도 「체형」도 서로 다릅니다.

가녀린 몸매가 매력적인 여자.
풍만한 가슴과 엉덩이가 섹시한 여자.
늘씬한 각선미가 멋진 여자…….
여자의 「체형 차이」를 구분해 그리면
더욱 매력적인 일러스트를 그려낼 수 있답니다.

하지만 그림을 시작한 지 얼마 안 됐을 때는
일반적인 체형의 여자를 그리는 것만으로도 어려운 일입니다.
각자의 체형이 가진 매력을
잘 표현하지 못해서 고민도 많을 거예요.

이 책에는 표준 체형, 슬렌더,
육감적인 몸매의 세 종류 체형의 포즈를
트레이스가 가능한 소재로 수록했습니다.
기본 포즈부터 일상 장면, 액션까지
다양한 포즈를 망라하며, 여자의 「체형」을 구분해
표현할 수 있게 도와드립니다.

이 책에 실린 포즈를 트레이스 혹은 참고하여,
여자 일러스트를 많이 그려보세요.
「이런 여자가 좋다!」
「이 애의 매력을 표현하고 싶다!」라는 마음을
노트나 캔버스에 쏟아내 보세요.

분명 「더 멋지게 그리고 싶다」 「잘 그리고 싶다」
같은 욕구가 샘솟아서,
그림 연습이 「괴로운 가시밭길」이 아니라
「두근거리는 즐거운 시간」으로 변하게 될 것입니다.

여자 캐릭터 일러스트 포즈집

체형별 매력 표현법

목 차

프롤로그
그리는 법 어드바이스

제1장
여자 포즈의 기본
……43

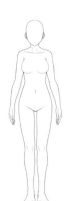 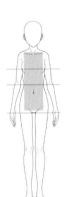 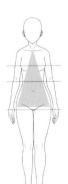 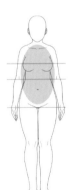 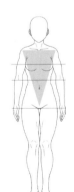 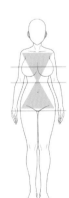

제1장 여자 포즈의 기본

제2장 여자의 일상

제3장 여자의 액션

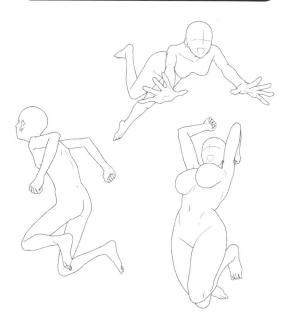

여자 그리기의 기본

정면 모습에서 균형 잡기

남성과는 다른 여성스러운 몸매를 그리려면 어떻게 해야 할까요. 체격적 균형을 어떻게 잡아야 그리기 좋을까요. 우선 정면 모습부터 확인해봅시다.

7~8등신의 여성의 경우, 상반신(허벅지부터 위)과 하반신(허벅지에서 아래)을 1:1 비율이라고 생각하면 균형을 잡기 쉽습니다. 여성의 골반은 남성보다 옆으로 넓게 퍼진 구조여서, 허리의 폭을 널찍하게 그리면 여성스러움을 강조할 수 있습니다.

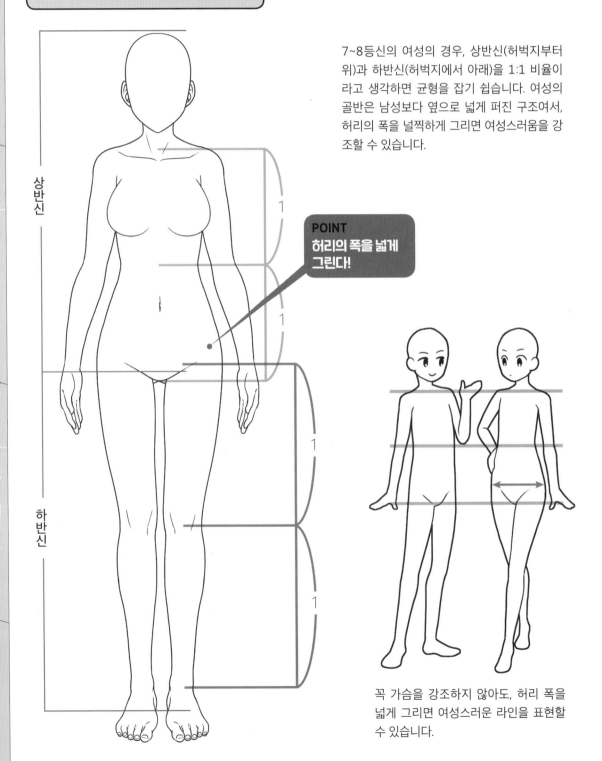

상반신

하반신

POINT
허리의 폭을 넓게 그린다!

꼭 가슴을 강조하지 않아도, 허리 폭을 넓게 그리면 여성스러운 라인을 표현할 수 있습니다.

옆모습의 포인트

옆모습에서는 상반신의 앞쪽이 완만한 곡선형이 됩니다. 배가 쑥 들어가게 그리지 않도록 주의합시다. 그 외에, 몇 가지 포인트를 잡아 그려봅시다.

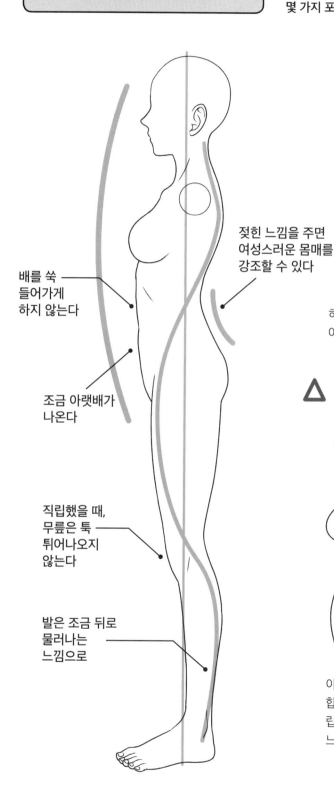

배를 쑥 들어가게 하지 않는다

조금 아랫배가 나온다

젖힌 느낌을 주면 여성스러운 몸매를 강조할 수 있다

직립했을 때, 무릎은 툭 튀어나오지 않는다

발은 조금 뒤로 물러나는 느낌으로

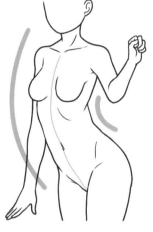

허리를 젖히는 등, 곡선을 의식한 포즈로 하면 여성스러운 몸매가 강조됩니다.

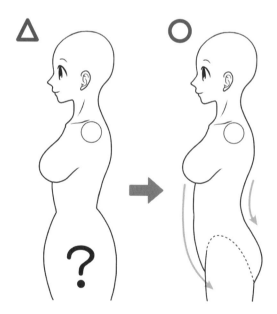

아랫배가 둥근 덩어리처럼 보이지 않도록 주의합니다. 가슴에서 아랫배는 완만한 커브를 그립니다. 아랫배가 가랑이 사이에 딱 수납되는 느낌으로 곡선을 그려봅시다.

뒷모습의 포인트

뒷모습은 가슴이 보이지 않으므로 여성스러운 특징을 보이기 어렵습니다. 엉덩이의 폭을 넓게 그리고, 허리 라인으로 여성스러움을 드러내는 게 중요합니다.

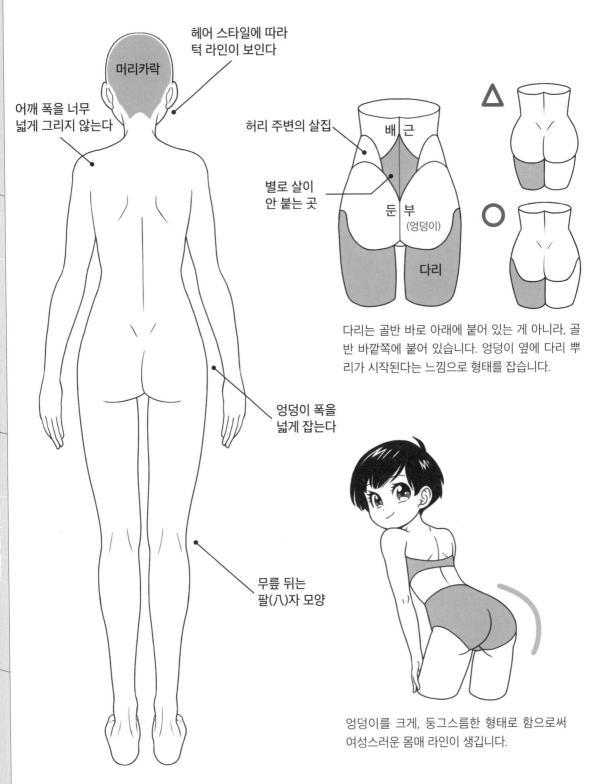

머리카락

헤어 스타일에 따라
턱 라인이 보인다

어깨 폭을 너무
넓게 그리지 않는다

허리 주변의 살집

배근

별로 살이
안 붙는 곳

둔부
(엉덩이)

다리

엉덩이 폭을
넓게 잡는다

무릎 뒤는
팔(八)자 모양

다리는 골반 바로 아래에 붙어 있는 게 아니라, 골반 바깥쪽에 붙어 있습니다. 엉덩이 옆에 다리 뿌리가 시작된다는 느낌으로 형태를 잡습니다.

엉덩이를 크게, 둥그스름한 형태로 함으로써 여성스러운 몸매 라인이 생깁니다.

가슴 주변 그리기

여자의 가슴 크기는 서로 다릅니다. 「가슴이 부푼 부위」 를 정확히 파악하면, 여러 크기의 가슴도 위화감 없이 그 릴 수 있게 됩니다.

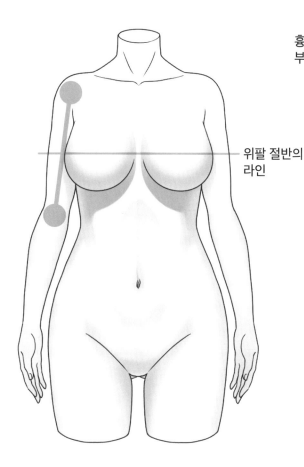

위팔 절반의 라인

흉근에 붙은 부푼 가슴 부위

출렁

여자 가슴에서 부푼 부위는 흉근(가슴 근육)의 부근에 붙어 있습니다. 중력에 의해 아래로 처 져 있으면서 조금 바깥을 향해요. 마치 물풍선 이 매달린 느낌이지요. 일반~살짝 큰 가슴은 위 팔 절반의 라인쯤에 가슴의 정점이 위치합니 다.

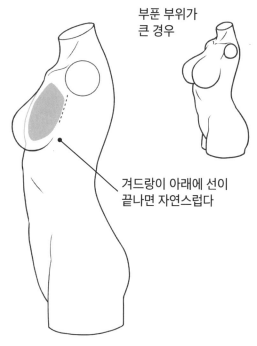

부푼 부위가 큰 경우

겨드랑이 아래에 선이 끝나면 자연스럽다

알몸 상태에서는 가슴골은 별로 생기지 않습니 다. 브래지어 등 가슴의 형태를 잡아주는 속옷 을 입으면 바깥쪽이 눌려서 가슴골이 생겨요.

흉근 근처를 토대로 삼아 부푼 부위가 붙으므 로, 옆에서 본 가슴 라인은 겨드랑이 아래에서 선이 끝나면 자연스럽습니다. 취향에 따라 부 풀린 부위를 크게 그려도 좋습니다.

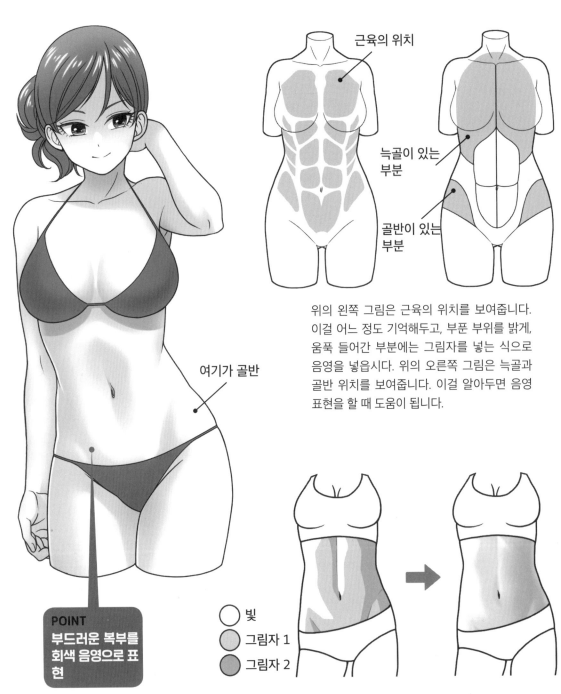

배 주변 그리기

여자의 부드러워 보이는 복부는 옅은 회색 음영으로 표현해봅시다. 근육이나 골반 위치를 대략 잡아두면 음영을 넣기 쉽습니다.

근육의 위치

늑골이 있는 부분

골반이 있는 부분

위의 왼쪽 그림은 근육의 위치를 보여줍니다. 이걸 어느 정도 기억해두고, 부푼 부위를 밝게, 움푹 들어간 부분에는 그림자를 넣는 식으로 음영을 넣읍시다. 위의 오른쪽 그림은 늑골과 골반 위치를 보여줍니다. 이걸 알아두면 음영 표현을 할 때 도움이 됩니다.

여기가 골반

POINT
부드러운 복부를 회색 음영으로 표현

○ 빛
○ 그림자 1
● 그림자 2

근육이 붙은 곳이나 늑골, 골반 위치에 맞춰서 음영을 넣은 예. 그림자 경계가 확실히 드러나면 몸이 딱딱해 보이기 때문에, 그러데이션을 넣어 부드러운 배를 표현합니다.

각선미 그리기

여자의 각선미를 표현하려면 허벅지나 종아리의 부푼 느낌과 가느다란 발목의 굴곡을 잡는 것이 중요합니다.

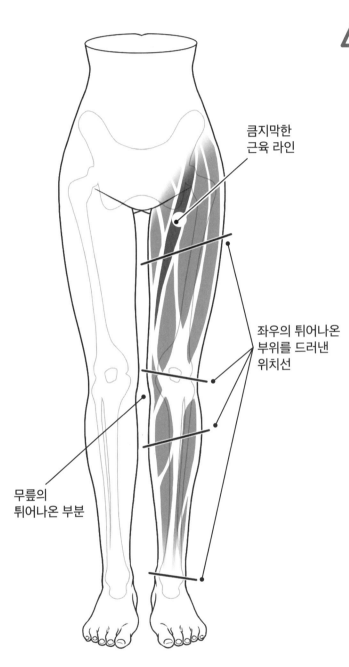

큼지막한
근육 라인

좌우의 튀어나온
부위를 드러낸
위치선

무릎의
튀어나온 부분

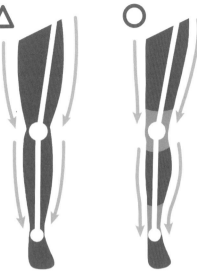

허벅지와 종아리는 좌우 균등하게 부풀어 있지 않습니다. 바깥쪽이 부푼 정점의 위치가 됩니다. 또한 바깥쪽이 곡선 굴곡이 선명하게 드러나지요.

가느다란 막대기 같은 다리도 매력적이 겠지만, 가늘어도 다소 굴곡을 강조하면 더욱 여성스러운 각선미가 됩니다.

여성스러운 팔 묘사

남성과 여성은 팔 관절 움직임이 다릅니다. 팔꿈치 관절의 포인트만 의식해도 여성스러운 팔을 묘사할 수 있습니다.

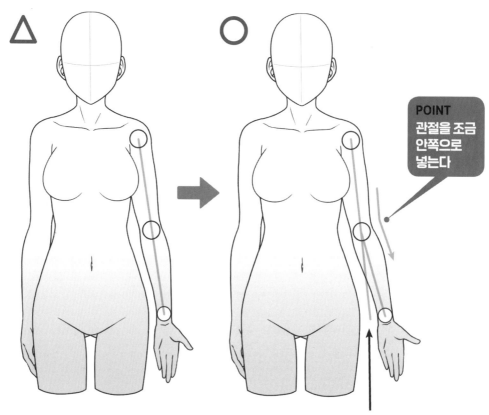

POINT
관절을 조금 안쪽으로 넣는다

여성은 남성보다 몸이 부드럽고 팔꿈치 관절 가동 범위가 넓습니다. 팔꿈치 관절을 조금 안쪽(몸통 쪽)으로 넣고, 팔꿈치부터 아래를 바깥으로 나오도록 그리면 여성스러운 팔의 인상을 드러낼 수 있습니다.

팔꿈치 가동 범위가 넓어서 살짝 반대쪽으로 구부러진 것처럼 보이는(역관절 같은) 포즈도 취할 수 있습니다. 너무 지나치면 안 되겠지만, 역관절 느낌으로 그리면 여성스러움을 연출할 수 있습니다.

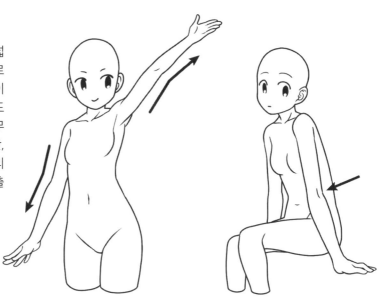

여성스러운 손발 그리기

여성스러운 손발은 남성과 어떤 점에서 차이가 날까요. 여성스러운 부드러운 손 모양과 가녀린 발은 어떻게 표현하면 좋을까요. 포인트를 살펴봅시다.

제 **1** 장 │ 여자 포즈의 기본

제 **2** 장 │ 여자의 일상

제 **3** 장 │ 여자의 액션

여자

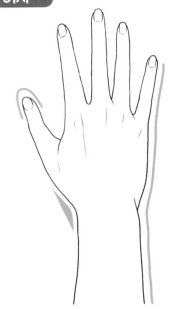

남자

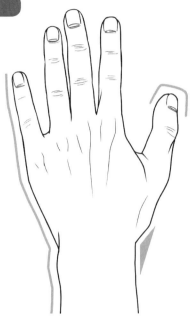

여자의 손은 부드러운 곡선으로 구성하면 여성스러움을 드러낼 수 있습니다. 관절의 뼈를 도드라지게 하지 않고, 손가락 관절 주름도 적게 그려보세요.

남자의 손은 전체적으로 직선적이고 투박한 느낌입니다. 손가락 관절에 주름 묘사를 넣거나, 손가락 끝을 네모난 느낌으로 하면 더욱 남성답게 표현할 수 있습니다.

남성적인 손도 손가락 끝을 둥그렇게 하고, 끝을 향해 조금 가늘게 그리면 여성스러운 손이 됩니다.

손목 관절을 구부릴 때도, 직선이 아니라 매끄럽게 굴곡지게 합니다. 몸집에 따라 손가락 끝을 젖히면 더 부드러운 느낌의 여성스러운 손이 됩니다.

여자의 발은 남자와 달리 복사뼈 등의 뼈가 가 늘니다. 폭을 좁게 그리면 여성스러운 인상이 진해집니다.

남자의 발은 폭이 넓고, 다섯 개 발가락이 단단 히 지면을 밟고 있는 강한 힘이 느껴집니다.

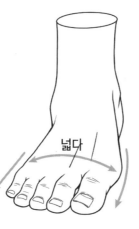

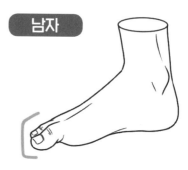

여자의 발도 손과 마찬가지로 끝부분이 가늘어 지도록 형태를 잡으면 여성스러움이 강조됩니 다.

옆에서 본 모습. 발가락 끝은 네 모나게 하지 않고 둥그스름하면 서도 조금 뾰족한 형태로 하면 여성스러운 인상을 줄 수 있습 니다.

체형별로 구분해서 그리기

세 종류의 체형

마르기도 하고, 육감적이기도 하는 등 여자의 체형은 아주 다양합니다. 이 포즈집에서는 대표적인 세 종류의 체형을 S, M, L로 나누어 싣고 있습니다.

슬렌더

손발이 가늘고, 가슴이 다소 덜 부푼 날씬한 체형. 가녀리고 섬세한 여자만이 아니라 기운 넘치는 스포츠 여자를 그릴 때도 잘 어울립니다.

표준 체형

엉덩이와 허벅지가 적당히 부풀어 있는 여성스러운 체형. 이 책에서 가슴의 부풀기는 다소 크게 표현하고 있습니다.

육감적 몸매

가슴과 엉덩이가 더 크고, 허벅지도 통통한 체형. 섹시한 캐릭터에도, 혹은 누님 캐릭터에도 잘 어울립니다.

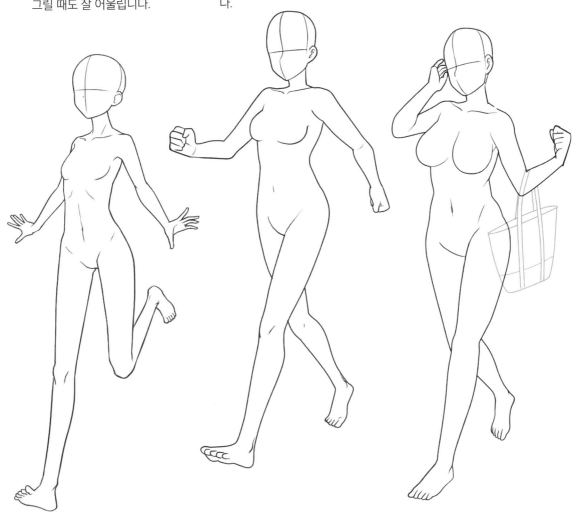

다양한 체형의 비교

엉덩이가 크거나 상반신이 잘 단련된 몸매 등 여러 가지 체형이 있습니다. 만화나 일러스트상에서 구분해 그릴 때는 기준이 되는 체형을 정해놓고, 거기서부터 상반신을 크게 하거나 혹은 하반신을 크게 하는 등 변화를 주도록 합시다.

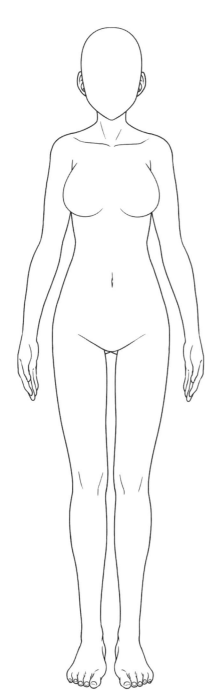

기준 체형

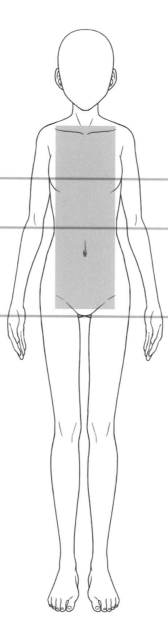

I형

소위 말해 마른 체형의 여자. 전체적으로 가녀리고 굴곡이 별로 없는 체형입니다.

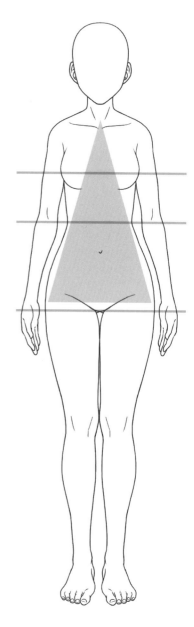

A형

상반신보다 하반신이 큰 체형. 골반 폭이 넓고, 엉덩이의 볼륨도 확실히 잡혀 있습니다.

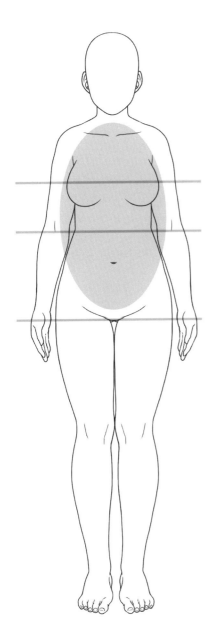

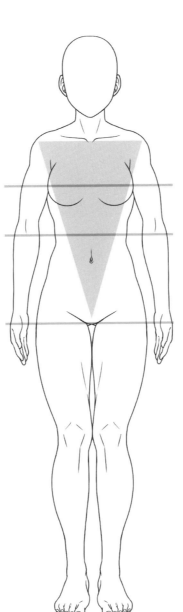

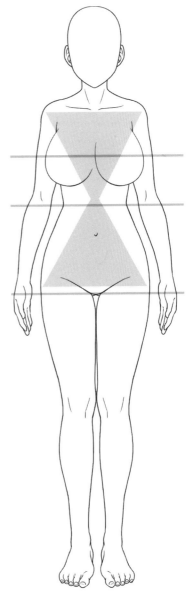

O형

전체적으로 살집이 있는 통통한 체형. 팔이나 허벅지도 굵고, 전체적으로 부드러운 인상을 줍니다.

V형

스포츠 등으로 상반신이 잘 단련된 여성에게서 많이 볼 수 있는 체형입니다. 어깨 폭이 골반보다 넓습니다.

X형

가슴도, 엉덩이도 크지만, 허리가 쏙 들어간 체형입니다. 몸의 굴곡이 확실하게 들어가 있어 육감적입니다.

제2장 여자의 일상

제3장 여자의 액션

S 슬렌더한 여자 그리기

몸의 곡선이 적고, 다소 중성적인 인상을 줍니다. 단순히 팔 다리가 가는 것만이 아니라 슬렌더한 인물다운 특징을 잡아 그리는 게 좋습니다.

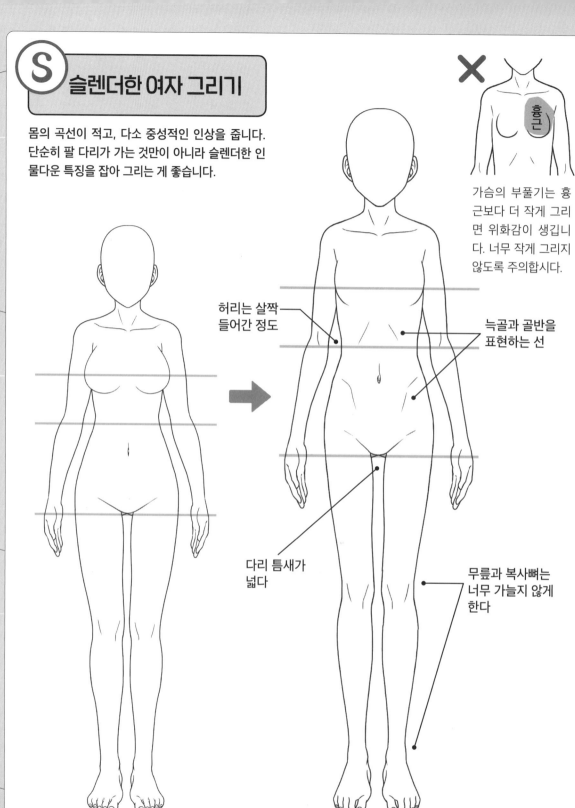

가슴의 부풀기는 흉근보다 더 작게 그리면 위화감이 생깁니다. 너무 작게 그리지 않도록 주의합시다.

흉근

허리는 살짝 들어간 정도

늑골과 골반을 표현하는 선

다리 틈새가 넓다

무릎과 복사뼈는 너무 가늘지 않게 한다

 표준 체형

S 슬렌더한 체형

살집이 적어서 늑골이나 골반이 도드라집니다. 무릎 관절이나 복사뼈도 눈에 띄므로 너무 투박해 보이지 않을 정도로만 그립니다.

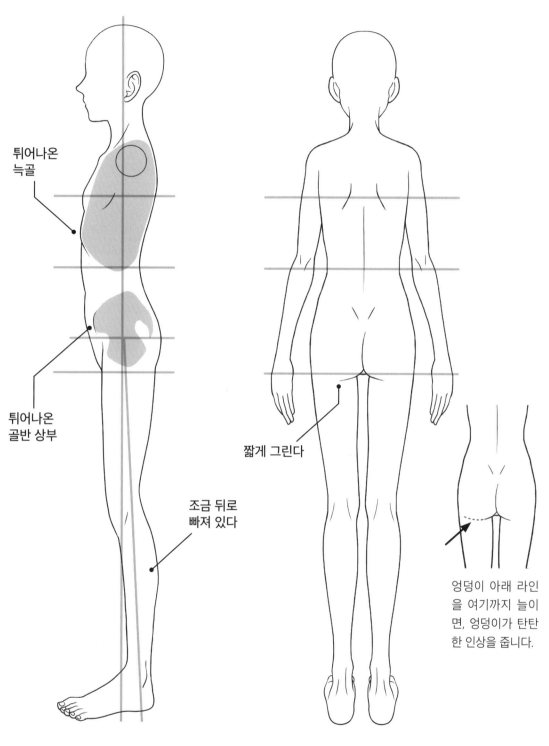

튀어나온
늑골

튀어나온
골반 상부

조금 뒤로
빠져 있다

짧게 그린다

엉덩이 아래 라인
을 여기까지 늘이
면, 엉덩이가 탄탄
한 인상을 줍니다.

옆에서 본 모습. 늑골이나 골반의 튀어나온 부분이
몸의 앞쪽 라인에 드러나는 것이 보입니다. 조금 몸
을 젖혀서 머리와 균형을 잡으면 굴곡이 적은 몸이
라도 여성스러움이 드러나게 됩니다.

뒷모습. 엉덩이에 볼륨이 없으므로 엉
덩이 부풀기를 표현한 라인은 짧게 그
립니다.

 ## 육감적인 몸매의 여자 그리기

가슴과 허리 주변이 크고, 몸의 굴곡이 또렷한 육감적 체형. 전체적으로 살집이 있지만, 허리나 관절 주변이 너무 굵어지지 않도록 그립니다.

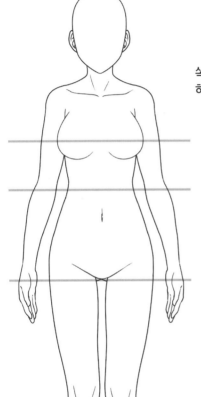

 쏙 들어간 허리

 허리 주변은 크게

 틈새는 별로 없다

관절은 표준 체형과 큰 차이가 없다

표준 체형

Ⓛ **육감적 체형**

표준 체형보다 허리의 아웃라인(윤곽선)의 커브가 또렷합니다. 가슴 부풀기는 표준 체형보다 크므로 가슴과 허리 거리가 짧아집니다.

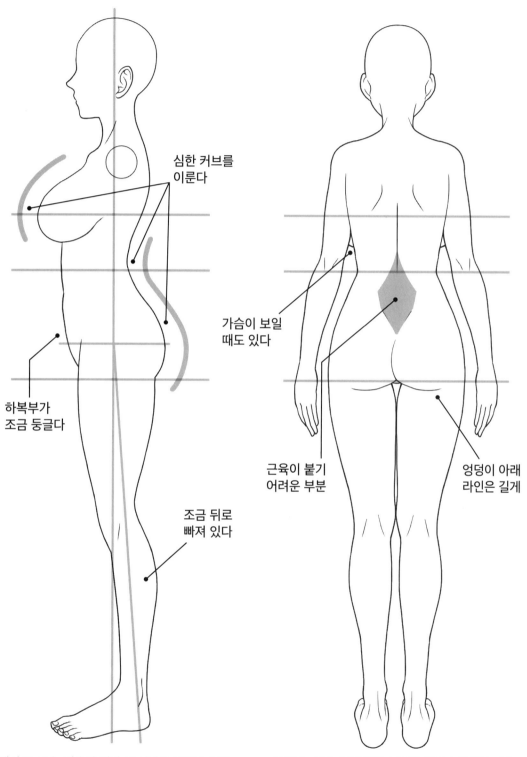

심한 커브를
이룬다

가슴이 보일
때도 있다

하복부가
조금 둥글다

근육이 붙기
어려운 부분

엉덩이 아래
라인은 길게

조금 뒤로
빠져 있다

옆에서 본 모습. 가슴과 배가 큰 사람은 똑바로 섰을 때 몸이 크게 젖혀 있을 경우가 많습니다. 뒤로 젖힌 허리의 커브를 강조해서 그리는 게 좋습니다.

뒷모습. 가슴 부풀기가 크므로 뒷모습에서도 가슴 형태가 살짝 보일 때가 있습니다. 엉덩이 아래 라인을 길게 그려서 엉덩이 크기를 강조하는 게 좋습니다.

근육질 몸매의 여자 그리기

세부적인 근육을 익히는 것보다 먼저 근육질 몸매의 실루엣(전체 형태)을 파악하면 그리기 쉽습니다. 특징을 확인해봅시다.

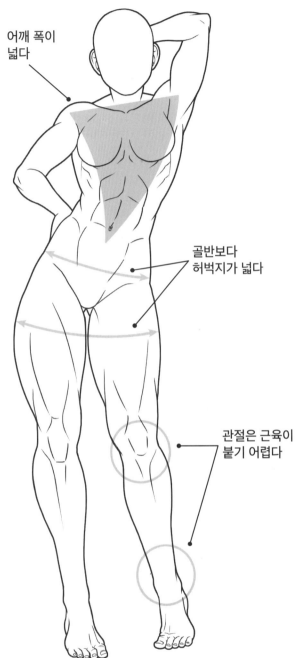

어깨 폭이 넓다

골반보다 허벅지가 넓다

관절은 근육이 붙기 어렵다

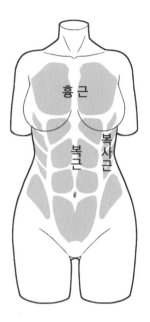

흉근

복근

복사근

회색 부분이 근육의 위치입니다. 세부적인 근육을 전부 익히는 것보다 크게 나뉜 부위(흉근, 복근, 복사근)를 잡아 그리는 것부터 시작합시다.

여자는 골반 폭이 넓지만, 근육질인 여자는 어깨 폭이 넓고 상반신이 역삼각형을 이룰 때도 있습니다. 잘 단련된 허벅지 폭도 특징적이지요.

어깨 폭과 허벅지도 탄탄한 상태인 전체 실루엣을 잡아봅시다. 그 후에 근육을 세부적으로 넣으면 자연스러운 형태를 만들 수 있습니다.

통통한 몸매의 여자 그리기

통통한 체형의 여자는 「어디에 살집이 붙기 쉬운가」의 포인트를 잡아 그립니다. 살집의 증감에 따라 취향에 맞는 통통한 몸집을 조절하여 표현할 수 있습니다.

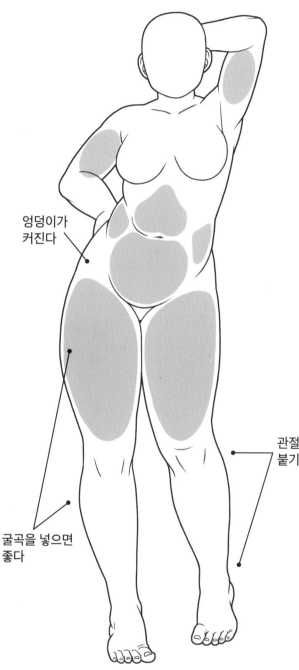

엉덩이가 커진다

관절은 근육이 붙기 어렵다

굴곡을 넣으면 좋다

회색 부분이 살집이 붙기 쉬운 부분입니다. 다리는 체중을 지탱하므로 조금 근육질이 되기 때문에 허벅지와 종아리 곡선을 크게 넣으면 좋습니다.

흉 골

①
② ②
③

배에 붙은 살은 ①흉골의 경계~배꼽 위, ②배의 옆, 허리~골반 부근, ③배꼽에서 아래까지 세 부분으로 나누어 형태를 잡으면 그리기 쉽습니다.

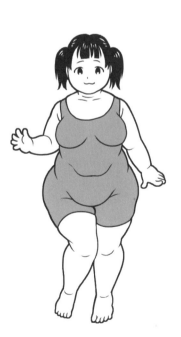

살이 붙기 쉬운 부위를 잘 파악하면, 살집의 양을 늘리거나 줄여도 위화감이 생기지 않습니다. 취향에 맞는 통통한 느낌을 조절해 표현해 보세요.

부위별로 구분해서 그리기

큰 가슴 그리기

큰 가슴의 부풀기는 표현에 익숙하지 않을 때는 균형 있게 그리기 어렵습니다. 일단 토대인 가슴판을 그리고, 그 위에 부풀기를 더하듯 그리면 좋습니다.

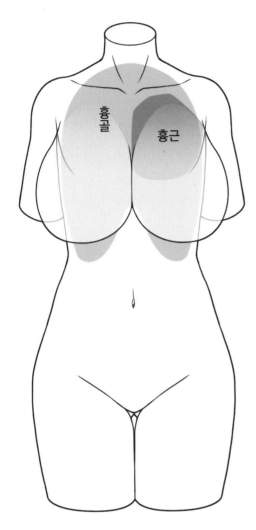

옅은 회색 부분이 흉골과 흉근입니다. 맨 처음에 이 형태를 잡아 토대로 삼은 다음, 그 위에 물풍선과 같은 부풀기를 그려 넣으면 균형을 잡은 상태로 그릴 수 있습니다.

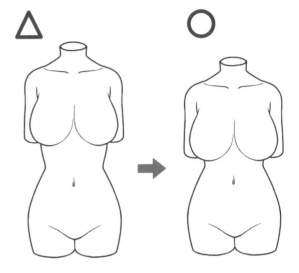

먼저 가슴의 부풀기부터 그리면 균형이 무너져서 동체가 길어집니다. 먼저 몸통부터 그리고 부풀기를 더합시다. 큼지막한 가슴은 쏙 들어간 허리까지 닿을 때도 있습니다.

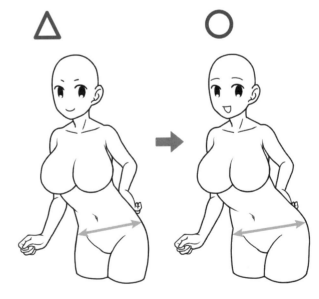

개인 취향에 따라 다르지만 가슴이 큰 캐릭터는 허리 주변도 크게 잡는 편이 균형적인 느낌을 줍니다.

엉덩이를 구분해서 그리기

체형에 맞춰 엉덩이를 구분해 그리려면, 엉덩이 주변이 어떤 부위로 구성되어 있는지 아는 것이 중요합니다. 근육이나 지방이 붙기 쉬운, 혹은 붙기 어려운 부위가 있습니다.

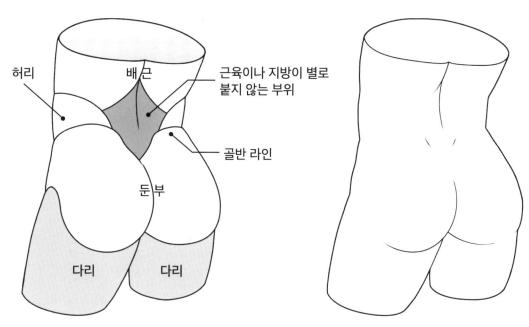

- 허리
- 배 근
- 근육이나 지방이 별로 붙지 않는 부위
- 골반 라인
- 둔부
- 다리
- 다리

왼쪽 위의 그림은 기준 체형의 엉덩이를 부위별로 나누어 그린 모습입니다. 허리나 둔부는 지방이 붙기 쉬운 곳이지만, 둔부 위의 다이아몬드 형태의 부분은 근육이나 지방이 별로 붙지 않습니다. 이 점을 잘 이해하여 엉덩이 형태를 그립니다.

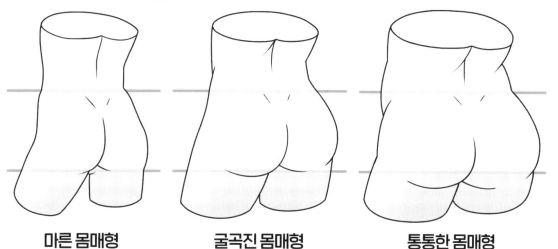

마른 몸매형 **굴곡진 몸매형** **통통한 몸매형**

기준이 되는 엉덩이를 바탕으로 구분해 그린 예. 마른 몸매형은 엉덩이의 살집을 적게 하고, 골반의 튀어나온 정도를 조금 도드라지게 합니다. 굴곡이 진 몸매형은 허리에 붙은 살집을 적게 하고, 엉덩이는 살을 더 넣어 표현합니다. 통통한 몸매형은 허리에도 살집을 넣고, 엉덩이의 살도 크고 아래로 처지게 그립니다.

다리를 구분해서 그리기

다리는 여성의 매력 포인트 중 하나입니다. 표준 체형의 다리를 기준으로, 근육량의 조절이나 굴곡진 아웃라인을 조절하여 구분해 그려봅시다.

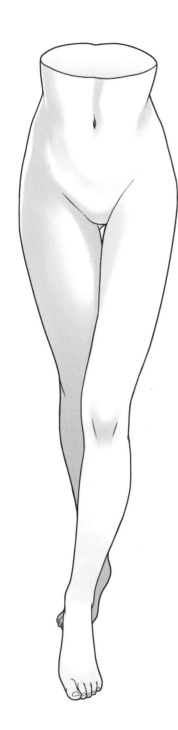

기준이 되는 다리

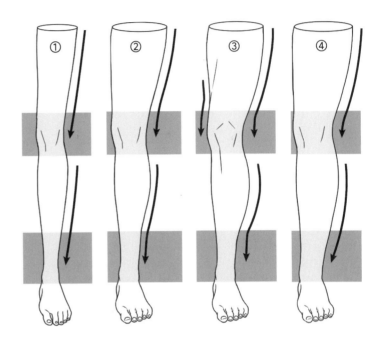

① 마른 몸매를 한 여자의 다리. 허벅지나 종아리 곡선은 매끄럽게 하고, 굴곡을 적게 해서 그립니다. 관절의 튀어나온 부분을 그리면 마른 느낌을 강조할 수 있습니다.

② 굴곡진 몸매를 한 여자의 다리. 허벅지부터 무릎, 종아리부터 발목까지 꽉 조이는 느낌의 곡선으로 그립니다.

③ 근육질 여자의 다리. 아웃라인을 그리는 곡선이 또렷합니다. 단련 방식에 따라 무릎 바로 위에 부푼 근육이 나타납니다. 허벅지의 부풀기도 극단적으로 크게 그립니다.

④ 통통한 몸매를 한 여자의 다리. 전체적으로 굵직하게, 근육이 붙기 어려운 관절 부분까지도 조금 굵게 묘사합니다. 사람에 따라 발등도 둥그스름할 수 있습니다.

얼굴 윤곽을 구분해서 그리기

헤어 스타일이나 표정만이 아니라 윤곽선을 구분해 그리면 캐릭터 표현의 폭이 넓어집니다. 그림체에 맞춰 표준이 되는 윤곽선을 정하고, 몇 가지 다른 유형을 구분해 그려봅시다.

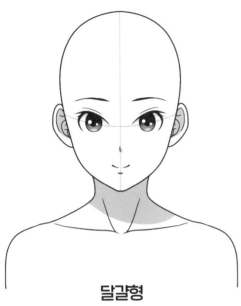

달걀형

달걀을 거꾸로 세운 듯이 턱이 적당히 가는 윤곽입니다. 이 책에 실린 인물의 몸통은 이 윤곽을 기본으로 합니다.

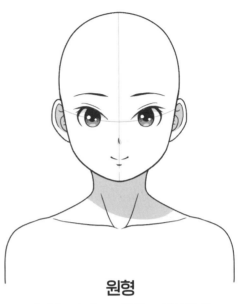

원형

계란형보다 세로로 좀 짧고, 턱이 더 둥그스름한 윤곽입니다. 부드러운 인상을 주는 캐릭터에게 잘 어울립니다.

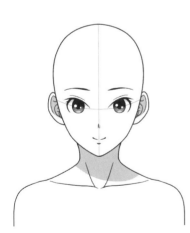

역삼각형

턱이 더욱 가느다란 윤곽입니다. 날카로운 인상을 줍니다. 다소 마른 모습으로 보이게 하는 특징도 있습니다.

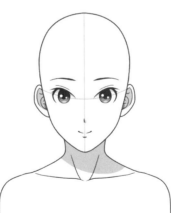

기다란 형

얼굴이 세로로 길고, 어른스러운 인상이 짙은 윤곽입니다. 현실감 있는 체형이나 부위 묘사에도 잘 어울립니다.

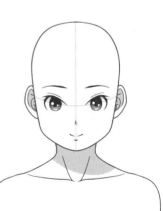

사각형

네모진 윤곽선을 가진 턱입니다. 날카로운 느낌은 줄이고 소박한 인상을 줍니다. 그림체에 따라 소년 캐릭터에도 활용할 수 있는 윤곽입니다.

여자의 포즈를 그리는 요령

매력 넘치는 포즈란?

여자의 몸은 남자에 비해 둥그스름하고 부드러운 인상을 줍니다. 이 곡선적인 아름다움을 매력적으로 보이게 하는 포즈에는 몇 가지 포인트가 있습니다.

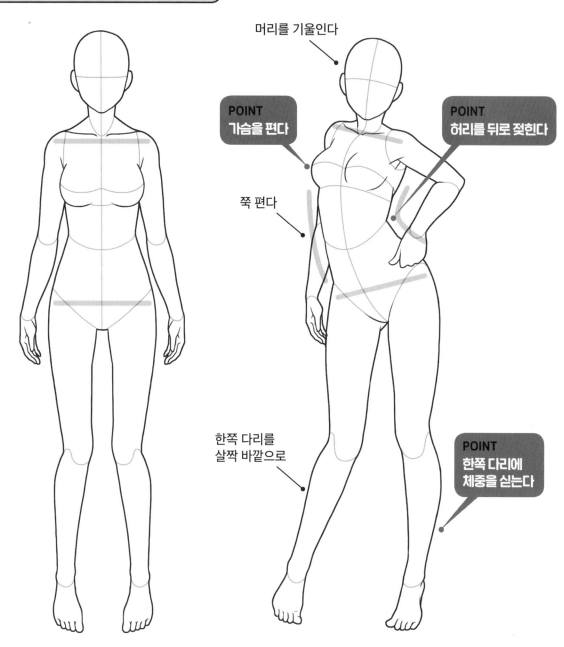

머리를 기울인다

POINT 가슴을 편다

POINT 허리를 뒤로 젖힌다

쭉 편다

한쪽 다리를 살짝 바깥으로

POINT 한쪽 다리에 체중을 싣는다

평범하게 선 포즈. 여자는 다소 안짱다리로 설 때가 많아서, 이대로라도 충분히 여성스러움을 표현할 수 있습니다. 그러나 좀 더 인상적인 포즈를 생각해보는 것도 좋습니다.

가슴을 펴면 가슴이 더 크게 보입니다. 허리를 젖히면 엉덩이 곡선이 강조됩니다. 한쪽 다리에 체중을 실어 서면, 몸 전체가 S 라인을 그리게 되면서 좌우 비대칭의 움직임이 있는 포즈가 됩니다.

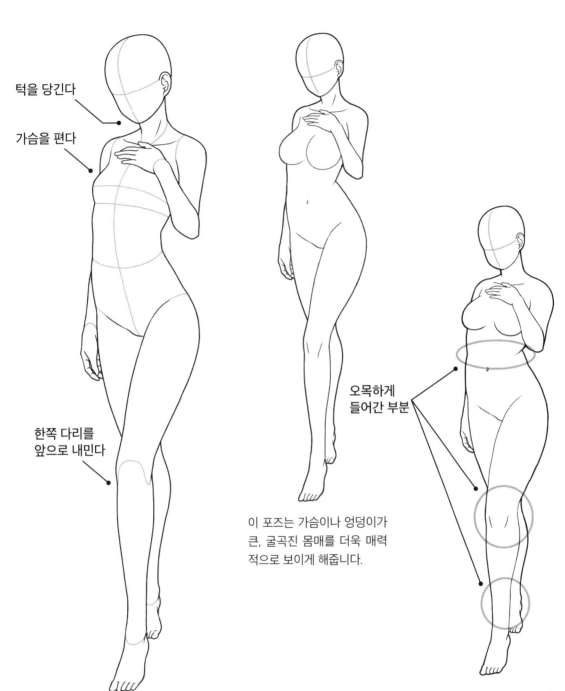

몸매 라인을 아름답게 보이기

패션쇼 등을 보면, 여자 모델이 다리를 앞뒤로 편 포즈를 취하곤 하지요? 이 포즈에는 여자의 몸매 라인을 아름답게 보이게 하는 효과가 있습니다.

턱을 당긴다

가슴을 편다

한쪽 다리를 앞으로 내민다

오목하게 들어간 부분

이 포즈는 가슴이나 엉덩이가 큰, 굴곡진 몸매를 더욱 매력적으로 보이게 해줍니다.

축이 되는 뒤편의 다리에 체중 대부분을 싣고, 앞으로 나온 다리는 발끝만 닿는 정도로 합니다. 다리가 늘씬하게 길고 아름답게 보이는 포즈이기도 합니다.

통통한 체형으로 이 포즈를 취하게 하면, 오목한 부분이 생겨서 육감적인 각선미가 도드라집니다.

콘트라포스토 포즈

미술에서는 한쪽 다리에 체중을 싣고 섰을 때 생기는 독특한 포즈를 '콘트라포스토'라고 부릅니다. 인체를 아름답게 보이는 효과가 있어서, 이 포인트를 잡아 포즈에 활용해봅시다.

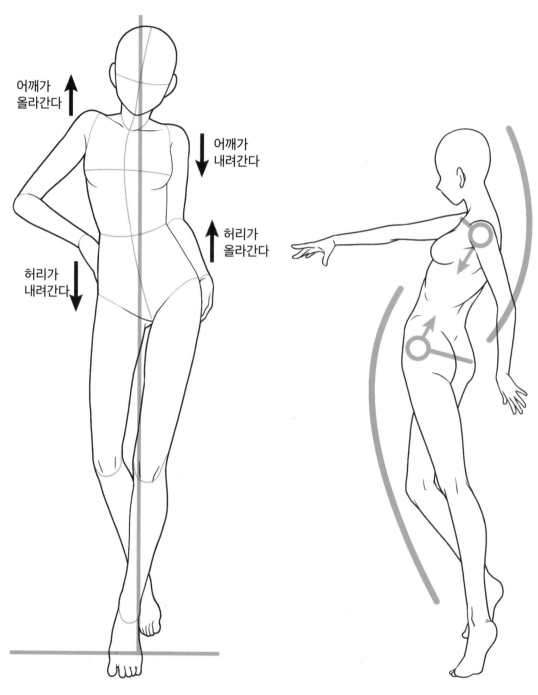

어깨가 올라간다

어깨가 내려간다

허리가 올라간다

허리가 내려간다

한쪽 다리에 체중을 실었을 때, 한쪽 허리가 올라가고 반대로 어깨는 내려갑니다. 단순히 똑바로 서 있기만 하는 프즈와는 다른 움직임과 리듬이 생깁니다.

그리기에 익숙해지면 정면 이외의 포즈로도 콘트라포스토를 넣어봅시다. 전체적으로 S자 곡선이 나타나면서, 유연하고 아름다운 포즈가 완성됩니다.

서 있는 포즈에 움직임을 넣는다

앞 페이지에 나온 콘트라포스토를 활용해서, 움직임이 적은 서 있는 포즈에 약동감을 넣어봅시다. 여자의 매력을 더욱 두드러지게 드러낼 수 있습니다.

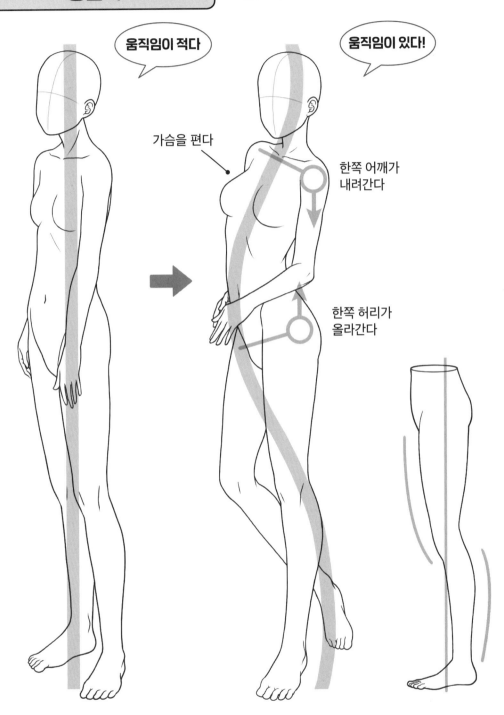

움직임이 적다

움직임이 있다!

가슴을 편다

한쪽 어깨가 내려간다

한쪽 허리가 올라간다

두 다리에 체중을 실어 똑바로 선 포즈. 왼쪽 다리에 체중을 실은 포즈로 바꿔봅시다. 왼쪽 어깨가 내려가고, 반대로 왼쪽 허리가 올라갑니다. 거기에 가슴을 펴면 바스트업 효과도 생겨서 아름다운 곡선적 포즈가 됩니다.

옆에서 본 다리에서도 가볍게 곡선 리듬이 생깁니다. 무릎을 경계로 하여, 곡선 방향이 서로 반대가 되는 이미지로 그려봅시다.

앉은 포즈를 그린다

멋진 스타일로 보이는 포즈를 그릴 것인지, 아니면 편안한 포즈로 그릴 것인지. 표현하고 싶은 이미지에 맞춰서 선택해봅시다.

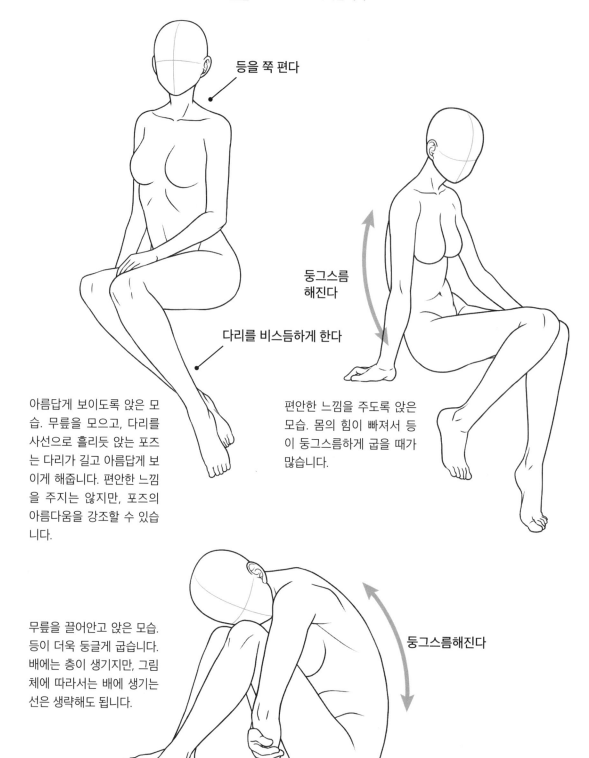

등을 쭉 편다

둥그스름 해진다

다리를 비스듬하게 한다

아름답게 보이도록 앉은 모습. 무릎을 모으고, 다리를 사선으로 흘리듯 앉는 포즈는 다리가 길고 아름답게 보이게 해줍니다. 편안한 느낌을 주지는 않지만, 포즈의 아름다움을 강조할 수 있습니다.

편안한 느낌을 주도록 앉은 모습. 몸의 힘이 빠져서 등이 둥그스름하게 굽을 때가 많습니다.

무릎을 끌어안고 앉은 모습. 등이 더욱 둥글게 굽습니다. 배에는 층이 생기지만, 그림체에 따라서는 배에 생기는 선은 생략해도 됩니다.

둥그스름해진다

누운 포즈를 그린다

엎드리거나 웅크리는 등 누운 포즈도 다양합니다. 여성스러운 곡선미를 강조하고 싶을 때는 조금 몸을 젖힌 채로 옆을 향하는 포즈를 추천합니다.

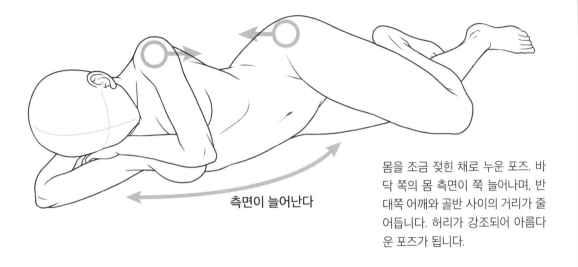

측면이 늘어난다

몸을 조금 젖힌 채로 누운 포즈. 바닥 쪽의 몸 측면이 쭉 늘어나며, 반대쪽 어깨와 골반 사이의 거리가 줄어듭니다. 허리가 강조되어 아름다운 포즈가 됩니다.

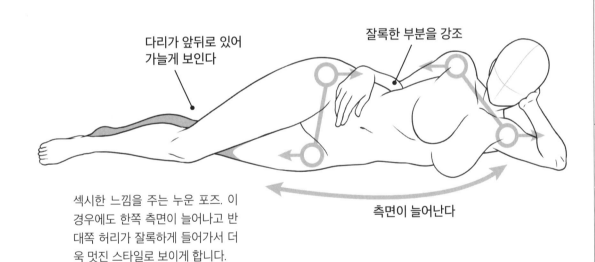

다리가 앞뒤로 있어 가늘게 보인다

잘록한 부분을 강조

측면이 늘어난다

섹시한 느낌을 주는 누운 포즈. 이 경우에도 한쪽 측면이 늘어나고 반대쪽 허리가 잘록하게 들어가서 더욱 멋진 스타일로 보이게 합니다.

포즈 간략도. 이 포즈는 몸의 굴곡이 적은 여자라도 멋진 스타일로 보이게 하는 포즈이기도 합니다.

점프하는 포즈를 그린다

기운 넘치게 점프하는 포즈. 관절 방향에 주의하면서 포즈를 그리면, 활발함과 함께 '귀여움'을 넣어 표현할 수 있습니다.

여자는 관절이 부드러워서 팔을 쭉 펴면 살짝 뒤로 젖혀지는 것처럼 보이게 됩니다. 팔꿈치 관절은 살짝 안쪽으로 향합니다.

허리를 뒤로 젖히면 여성스러운 곡선이 드러나게 됩니다. 손목 관절이 안쪽으로 향하도록 젖히면 여성스러운 움직임이 됩니다.

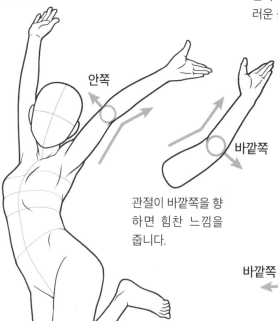

안쪽

바깥쪽

관절이 바깥쪽을 향하면 힘찬 느낌을 줍니다.

안쪽

안쪽

안쪽

바깥쪽

안쪽

바깥쪽

손목도 관절이 바깥쪽을 향하게 하면 힘찬 인상을 주게 됩니다.

안쪽

야호-

팔꿈치, 무릎, 손목 관절을 모두 바깥쪽으로 향하게 하면, 와일드한 느낌의 포즈가 됩니다.

달리는 포즈를 그린다

점프 포즈와 마찬가지로 기운 넘치는 약동감 있는 포즈. 여기에서도 '여성스러움'을 더하기 위해서는 관절 묘사가 핵심이 됩니다.

팔꿈치나 무릎 관절을 안쪽으로 향하게 하면 귀여운 느낌을 주는 포즈가 나옵니다. 손목을 젖히면 더욱 이 느낌이 강조됩니다. 그뿐만 아니라 몸을 기울여 그림으로써 약동감도 표현할 수 있습니다.

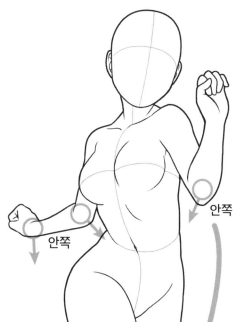

안쪽

안쪽

안쪽

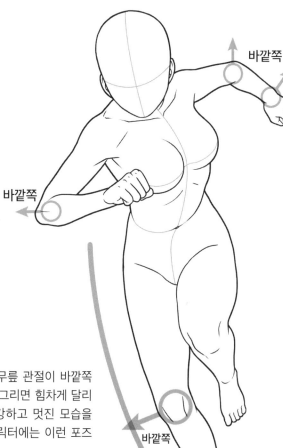

바깥쪽

바깥쪽

바깥쪽

반대로 팔꿈치나 무릎 관절이 바깥쪽을 향하는 포즈를 그리면 힘차게 달리는 폼이 됩니다. 강하고 멋진 모습을 강조하고 싶은 캐릭터에는 이런 포즈가 어울리겠지요.

부록 USB를 활용하자!

본서에 게재된 모든 포즈 컷은 트레이스가 가능합니다. 포즈를 묘사하거나 트레이스(따라 그리기) 해서 활용할 수 있습니다. 디지털 도구로 그림을 그릴 때는 부록 USB 의 포즈 데이터를 이용하면 편리합니다.

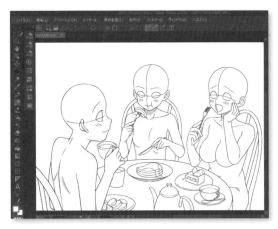

USB에는 포즈 데이터가 「jpg」, 「psd」 폴더에 나뉘어 저장되어 있습니다. 사용하고 싶은 컷을 그림 소프트웨어로 열어, 머리 형태나 복장, 표정을 더해 오리지널 일러스트를 만들어보세요.

포즈 데이터를 『CLIP STUDIO PAINT』로 연 예시. psd 형식의 데이터는 캐릭터별로 레이어가 나뉘어져 있어서, 특정 캐릭터만 참고하고 싶을 때도 편리합니다.

여기를 트리밍하기

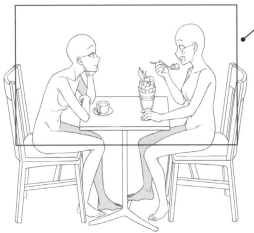

포즈 데이터를 기반으로 그린 일러스트 예시. 포즈를 트리밍하거나 여러 포즈를 조합해서 자신만의 일러스트를 완성해봅시다!

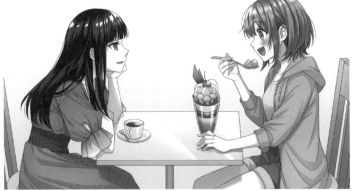

여자 포즈의 기본

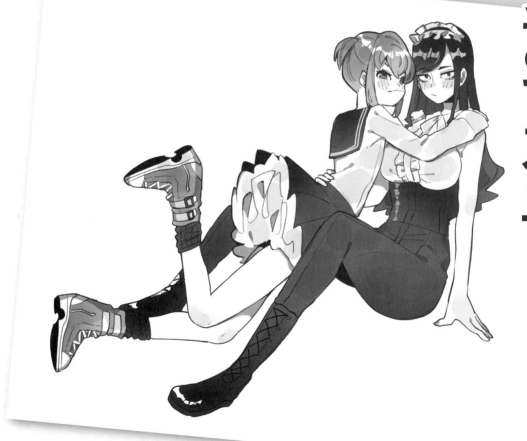

01 선 자세

팔짱 끼기

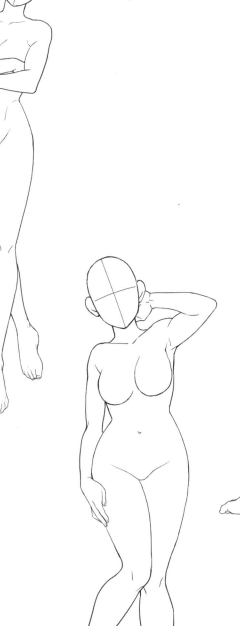

뒤돌아보다

0101_02d

Ⓢ

머리에 손을 대기

0101_03d

인사

0101_04b

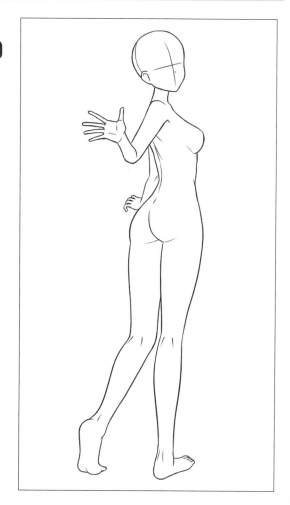

두 팔 벌리기

0101_05b

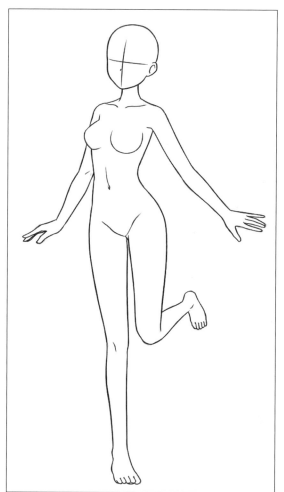

01 선 자세

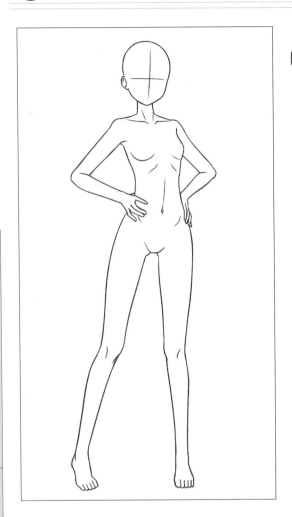

두 손을 허리에

0101_06b

Ⓢ

두 손을 머리에

0101_07b

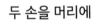

Ⓢ

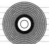

제**1**장 여자 포즈의 기본

제**2**장 여자의 일상

제**3**장 여자의 액션

기지개 켜기
0101_08b
Ⓛ

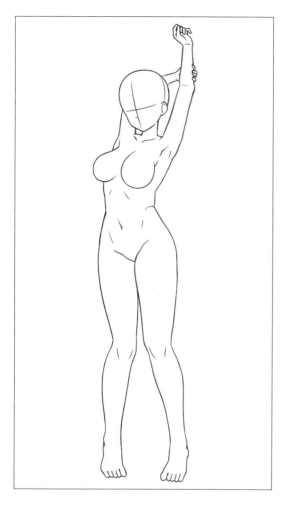

머리를 뒤로 넘기기
0101_09b
Ⓛ

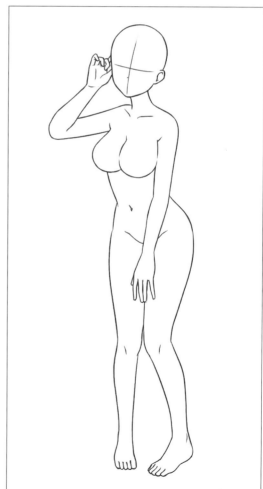

01 선 자세

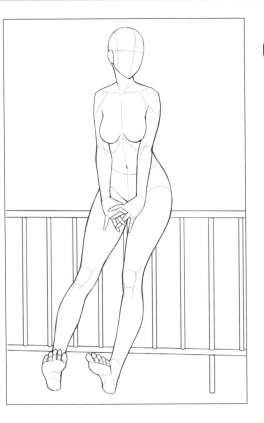

난간에 기대기
0101_10i
Ⓜ

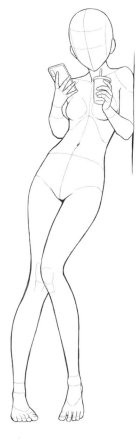

벽에 기대기
0101_11i
Ⓢ

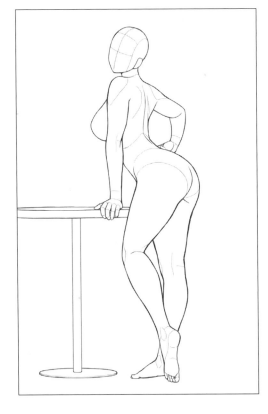

손으로 책상 짚기
0101_12i
Ⓛ

제
2
장 │ 여자의 일상

제
3
장 │ 여자의 액션

가방 들기 1

`0101_13f`

Ⓜ

가방 들기 2

`0101_14f`

Ⓢ

가방 들기 3

`0101_15f`

Ⓛ

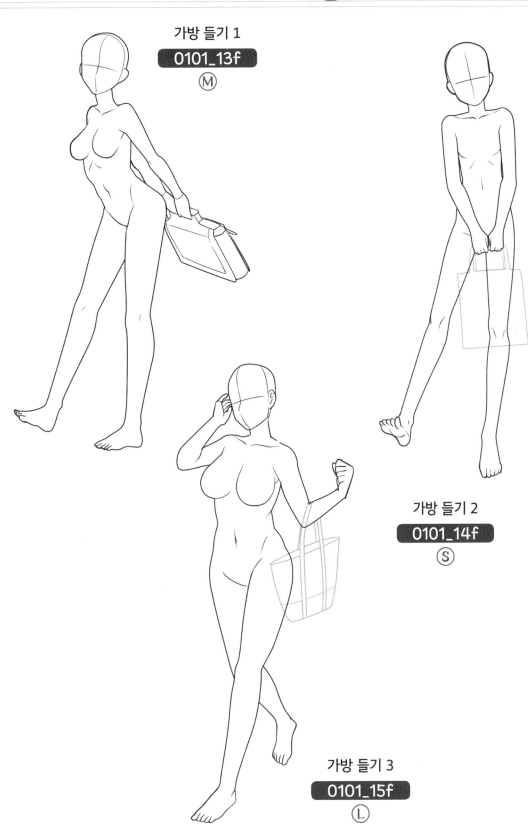

01 선 자세

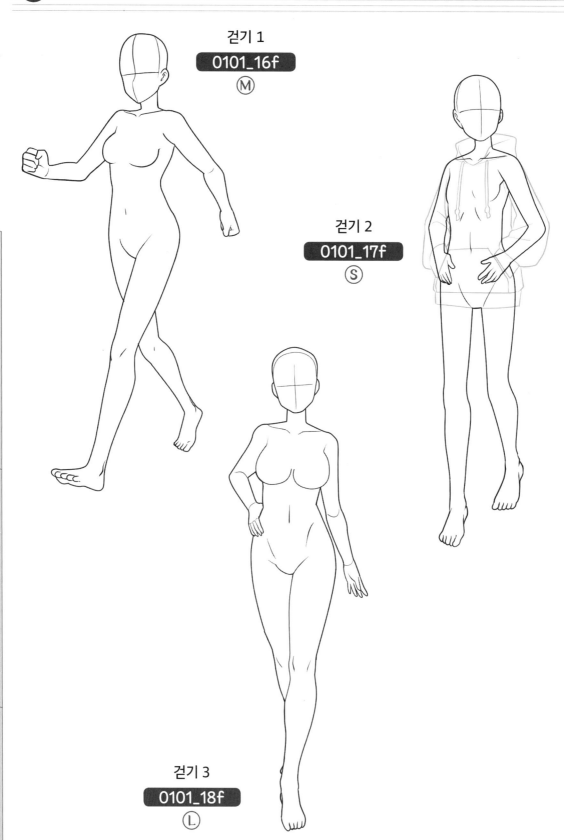

걷기 1
0101_16f
Ⓜ

걷기 2
0101_17f
Ⓢ

걷기 3
0101_18f
Ⓛ

즐겁게 걷기
0101_19b
Ⓜ

경쾌하게 걷기
0101_20b
Ⓢ

흰 선을 따라 걷기
0101_21b
Ⓛ

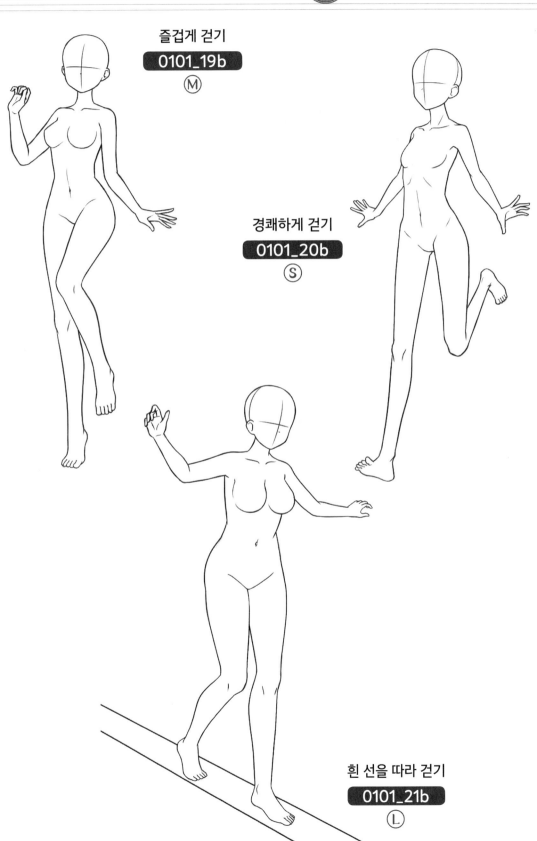

제**1**장 여자 포즈의 기본

제**2**장 여자의 일상

제**3**장 여자의 액션

02 앉은 자세

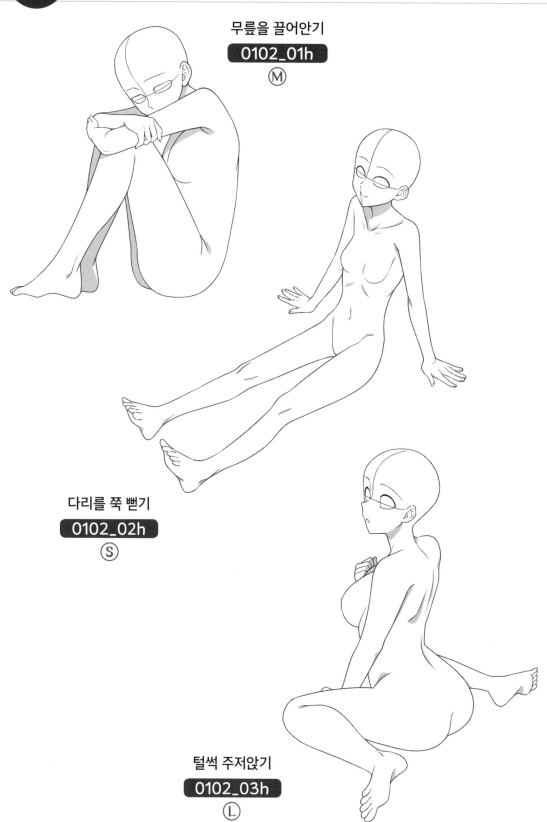

무릎을 끌어안기
0102_01h
Ⓜ

다리를 쭉 뻗기
0102_02h
Ⓢ

털썩 주저앉기
0102_03h
Ⓛ

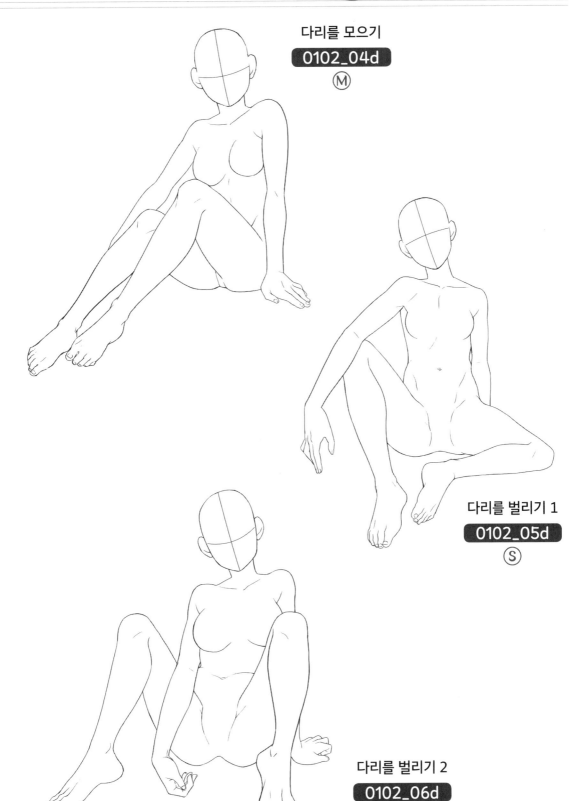

다리를 모으기
0102_04d
Ⓜ

다리를 벌리기 1
0102_05d
Ⓢ

다리를 벌리기 2
0102_06d
Ⓛ

제**1**장 여자 포즈의 기본

제**2**장 여자의 일상

제**3**장 여자의 액션

02 앉은 자세

무릎 꿇고 앉기

0102_07d

Ⓜ

책상다리

0102_08d

Ⓢ

다리를 앞으로 내밀기

0102_09d

Ⓛ

두 다리를 활짝 벌려 앉기

0102_10d

Ⓜ

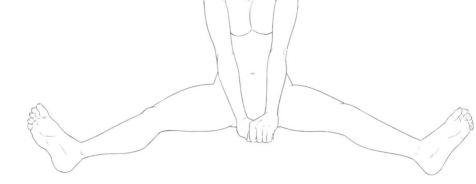

다리를 기울이기

0102_11d

Ⓢ

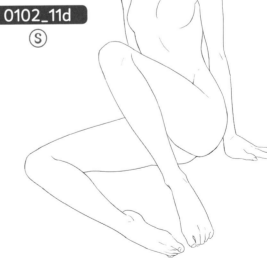

무릎을 끌어안기

0102_12d

Ⓛ

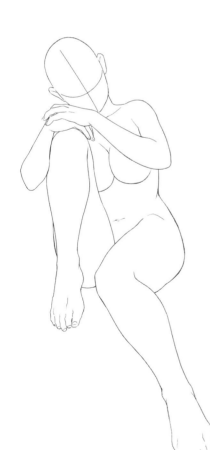

제**1**장 여자 포즈의 기본

제**2**장 여자의 일상

제**3**장 여자의 액션

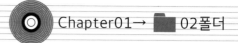

앉아서 이야기 나누기

0102_13d

Ⓢ & Ⓜ

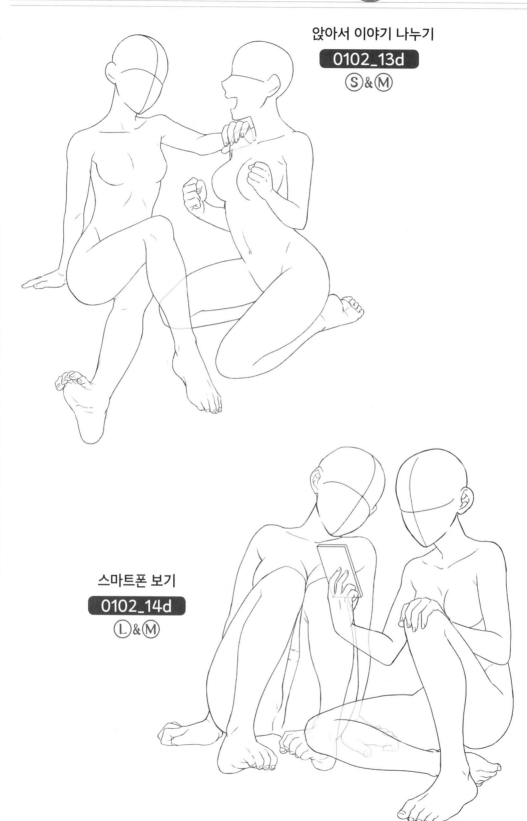

스마트폰 보기

0102_14d

Ⓛ & Ⓜ

03 의자에 앉기

차분히 의자에 앉기

0103_01b

Ⓜ

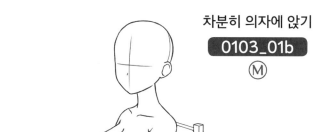

편안한 자세로
앉기 1

0103_02h

Ⓜ

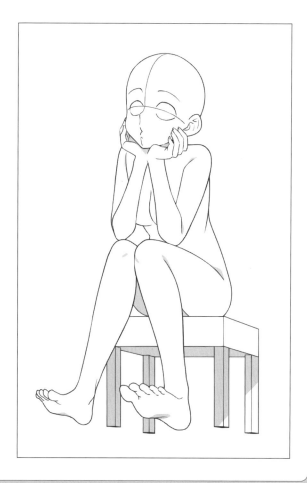

03 의자에 앉기

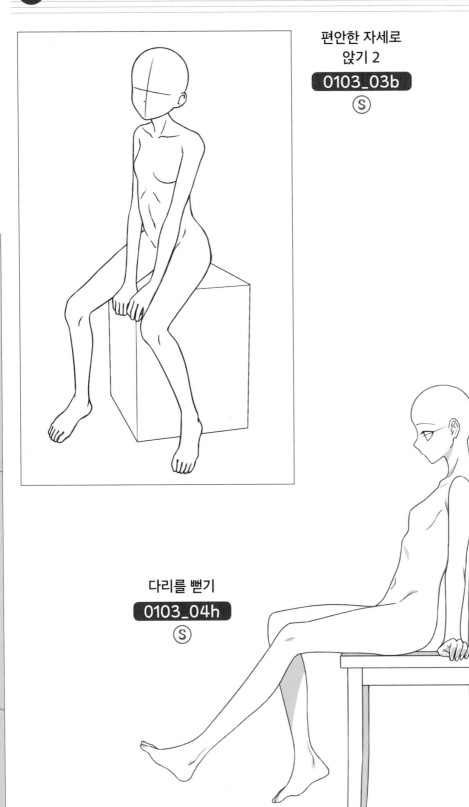

편안한 자세로
앉기 2
0103_03b
Ⓢ

다리를 뻗기
0103_04h
Ⓢ

무릎을 끌어안고
앉기

0103_05h

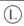

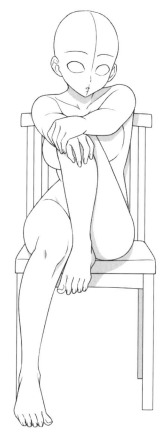

호화스러운
의자에 앉기

0103_06b

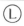

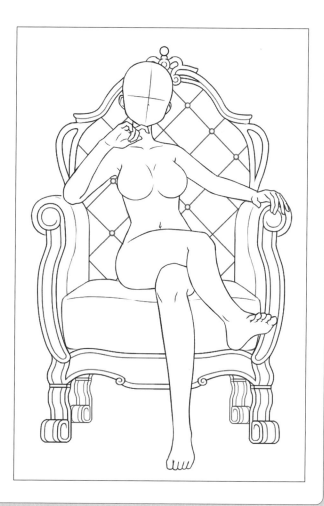

03 의자에 앉기

바 카운터에 앉은
두 사람

0103_07b

Ⓢ&Ⓛ

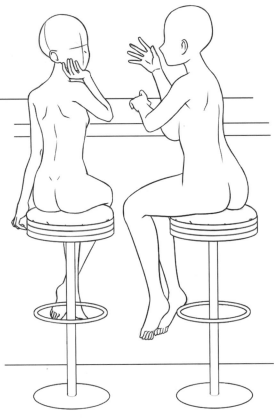

소파에 앉은 두 사람 1

0103_08b

Ⓢ&Ⓜ

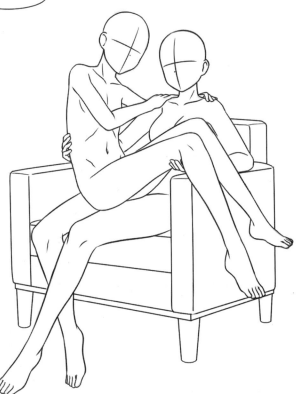

제1장 여자 포즈의 기본

제2장 여자의 일상

제3장 여자의 액션

소파에 앉은 두 사람 2

0103_09b

Ⓜ&Ⓢ

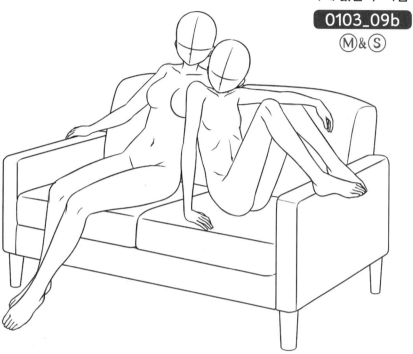

소파에 앉은 세 사람

0103_10b

Ⓜ&Ⓢ&Ⓛ

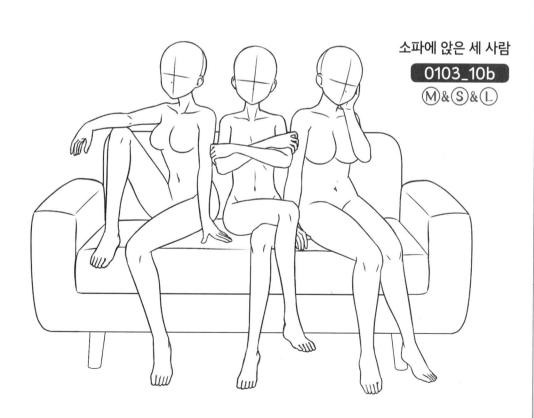

누워 있기

엎드리기 1

0104_01c

Ⓜ

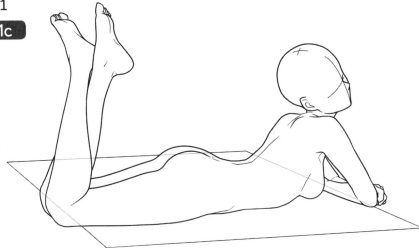

엎드리기 2

0104_02c

Ⓢ

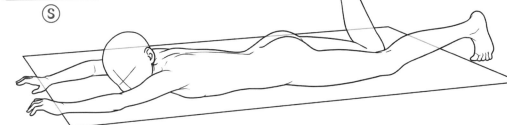

엎드리기 3

0104_03c

Ⓛ

똑바로 눕기 1

0104_04c

Ⓜ

똑바로 눕기 2

0104_05c

Ⓢ

똑바로 눕기 3

0104_06c

Ⓜ

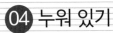

04 누워 있기

네발 엎드리기 1

0104_07i

M

네발 엎드리기 2

0104_08i

S

네발 엎드리기 3

0104_09i

L

같이 누워 뒹굴기

0104_10c

Ⓛ&Ⓜ

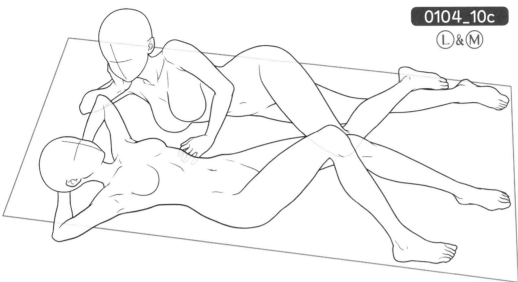

같이 자기

0104_11c

Ⓢ&Ⓢ

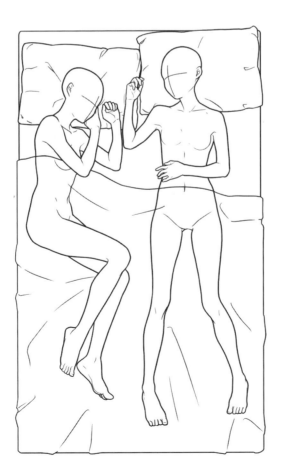

제**1**장 │ 여자 포즈의 기본

제**2**장 │ 여자의 일상

제**3**장 │ 여자의 액션

05 감정이 드러나는 몸짓

기쁨 1

`0105_01b`

Ⓜ

기쁨 2

`0105_02b`

Ⓢ

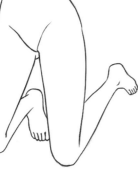

기쁨 3

`0105_03b`

Ⓛ

제 **1** 장 | 여자 포즈의 기본

함께 기뻐하기 1

0105_04f

Ⓜ&Ⓜ

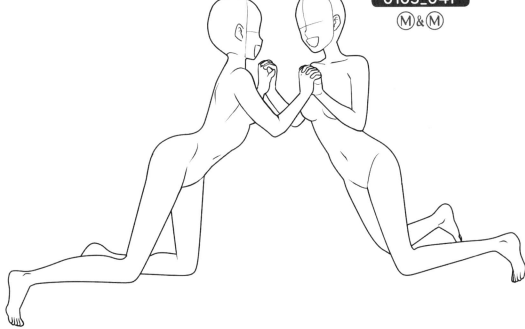

제 **2** 장 | 여자의 일상

제 **3** 장 | 여자의 액션

함께 기뻐하기 2

0105_05f

Ⓢ&Ⓛ

이 포즈를 어레인지한
일러스트 작법 예시는 P43

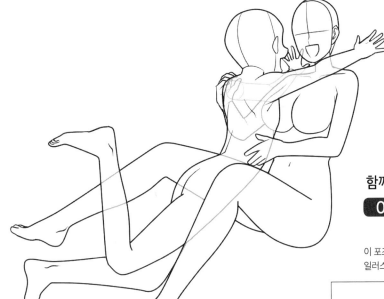

05 감정이 드러나는 몸짓

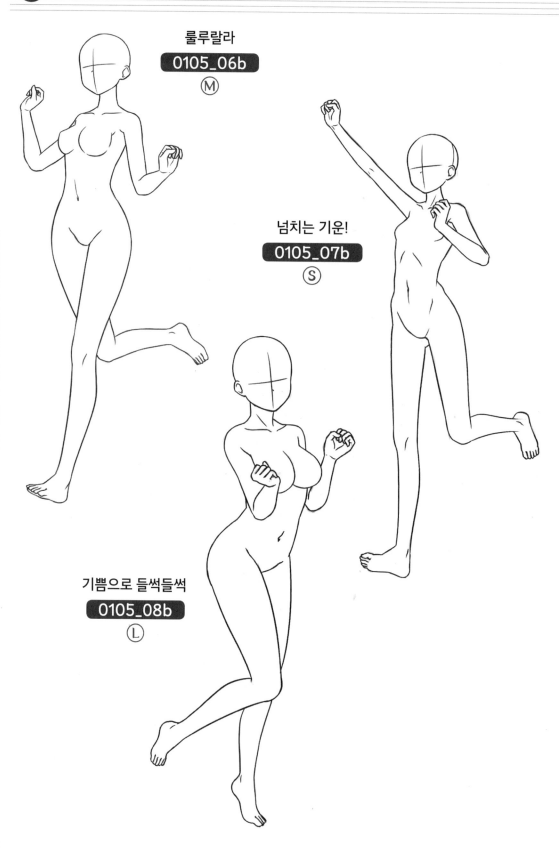

룰루랄라
0105_06b
Ⓜ

넘치는 기운!
0105_07b
Ⓢ

기쁨으로 들썩들썩
0105_08b
Ⓛ

제**1**장 │ 여자 포즈의 기본

제**2**장 │ 여자의 일상

제**3**장 │ 여자의 액션

춤추기

0105_09b

Ⓜ & Ⓢ

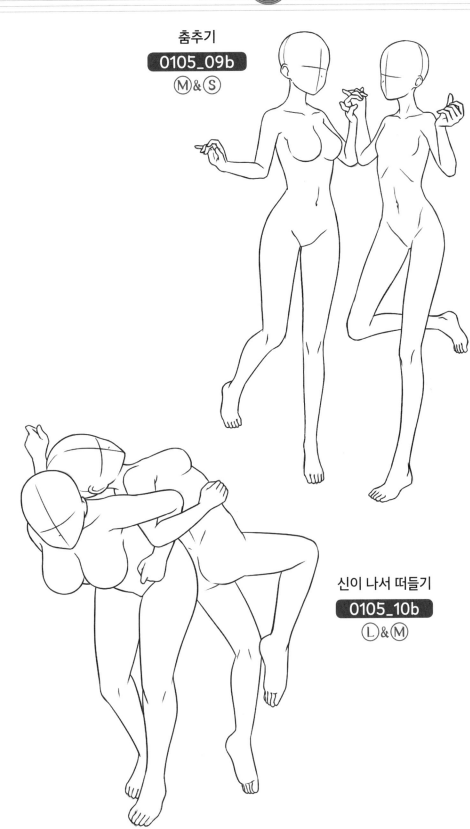

신이 나서 떠들기

0105_10b

Ⓛ & Ⓜ

05 감정이 드러나는 몸짓

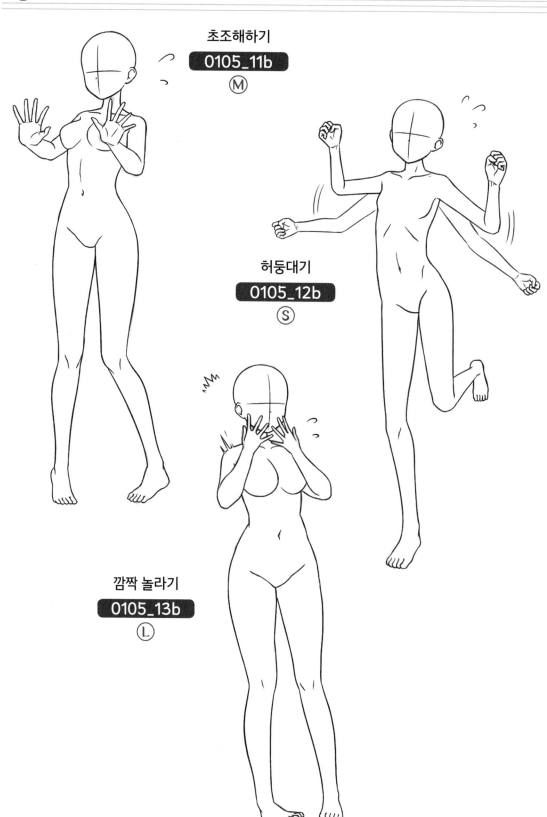

초조해하기
0105_11b
Ⓜ

허둥대기
0105_12b
Ⓢ

깜짝 놀라기
0105_13b
Ⓛ

 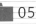
울음
0105_14b
Ⓜ

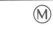

눈물 닦기
0105_15b
Ⓢ

좌절
0105_16b
Ⓛ

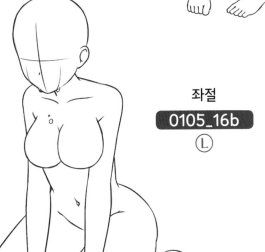

05 감정이 드러나는 몸짓

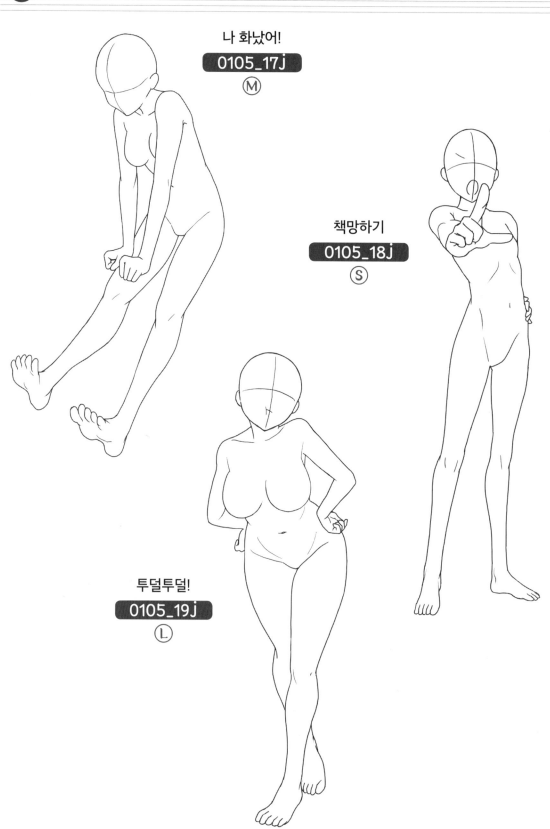

나 화났어!
0105_17j
Ⓜ

책망하기
0105_18j
Ⓢ

투덜투덜!
0105_19j
Ⓛ

틀어진 사이

0105_20f
Ⓜ&Ⓜ

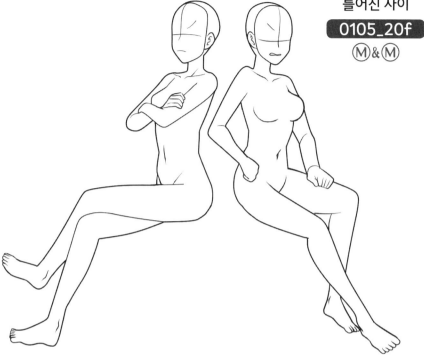

용서 못 해!

0105_21f
Ⓛ&Ⓢ

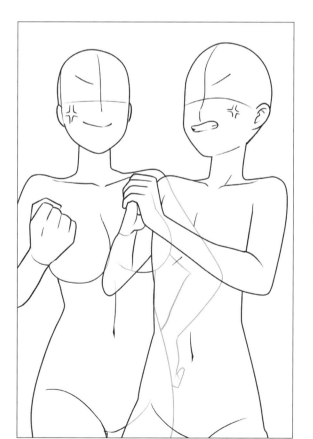

05 감정이 드러나는 몸짓

좋아해 1

0105_22a

Ⓢ & Ⓛ

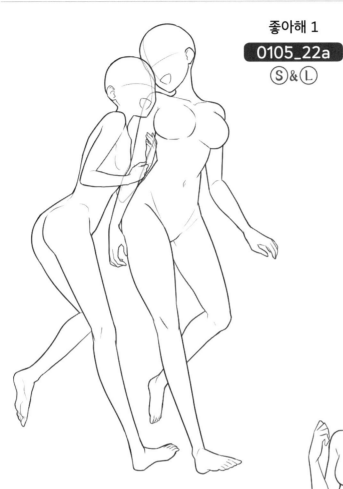

좋아해 2

0105_23a

Ⓜ & Ⓢ

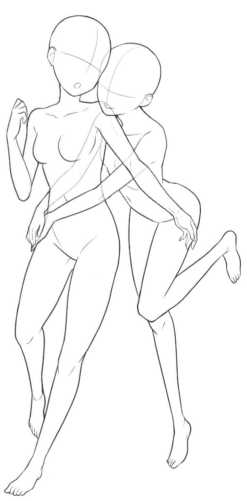

어리광부리기 1

0105_24a

Ⓛ & Ⓜ

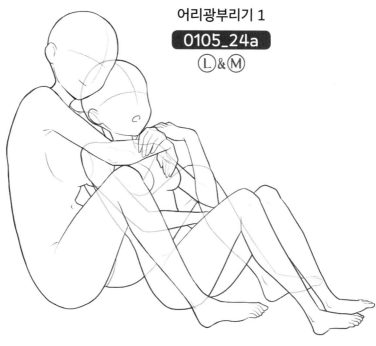

어리광부리기 2

0105_25a

Ⓜ & Ⓜ

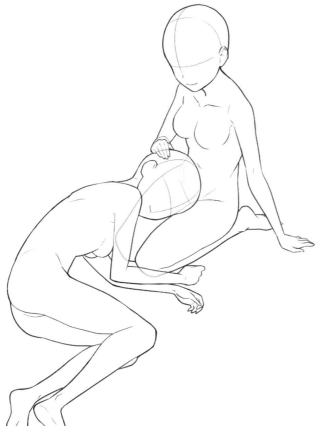

06 귀여운 몸짓 · 제스처

부탁할게!

0106_01h

Ⓜ

데헤헷

0106_02h

Ⓢ

귀여운 척

0106_03h

Ⓛ

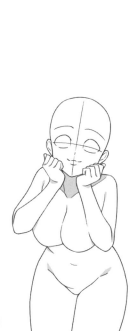

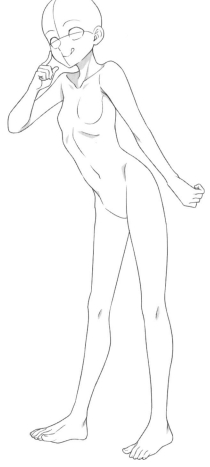

제**1**장 여자 포즈의 기본

제**2**장 여자의 일상

제**3**장 여자의 액션

두 팔을 앞으로
0106_04i
Ⓜ

한쪽 팔을 들어 올리기
0106_05i
Ⓢ

손을 입가에 대기
0106_06i
Ⓛ

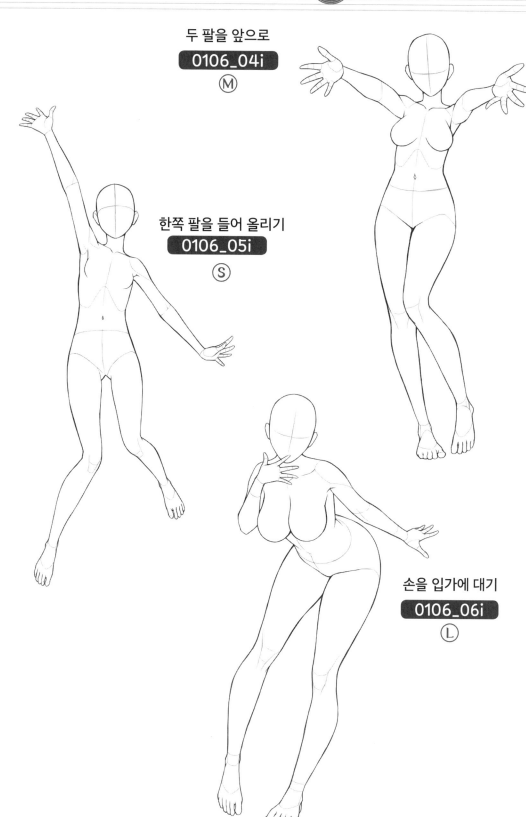

⑯ 귀여운 몸짓 · 제스처

저요!

0106_07o

Ⓜ

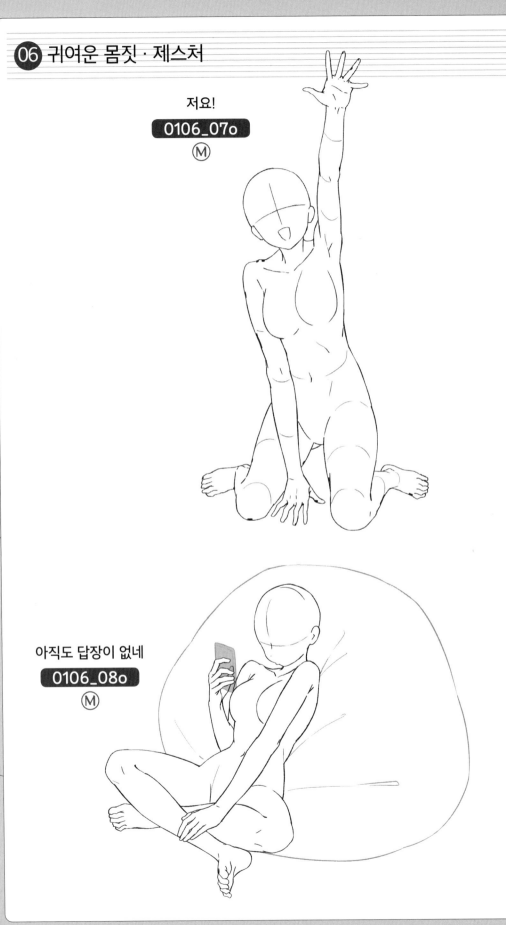

아직도 답장이 없네

0106_08o

Ⓜ

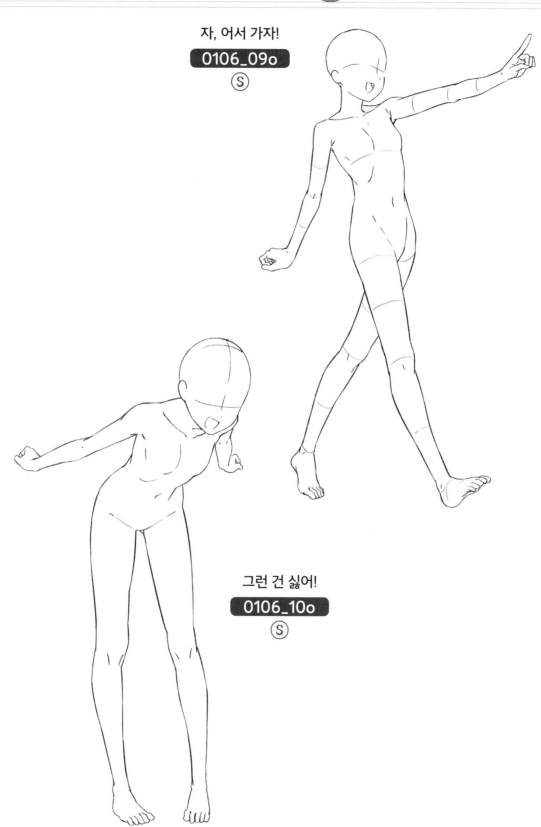

자, 어서 가자!

0106_09o

S

그런 건 싫어!

0106_10o

S

제1장 여자 포즈의 기본

제2장 여자의 일상

제3장 여자의 액션

06 귀여운 몸짓 · 제스처

뒤돌아보기

0106_11o

Ⓛ

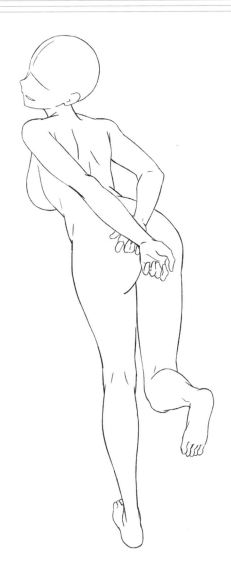

잘 자요

0106_12o

Ⓛ

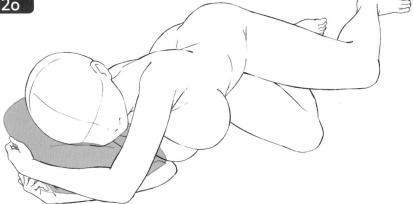

음, 그리고
0106_13J
Ⓜ

쪼그려 앉아 브이
0106_14J
Ⓢ

하트 마크
0106_15J
Ⓛ

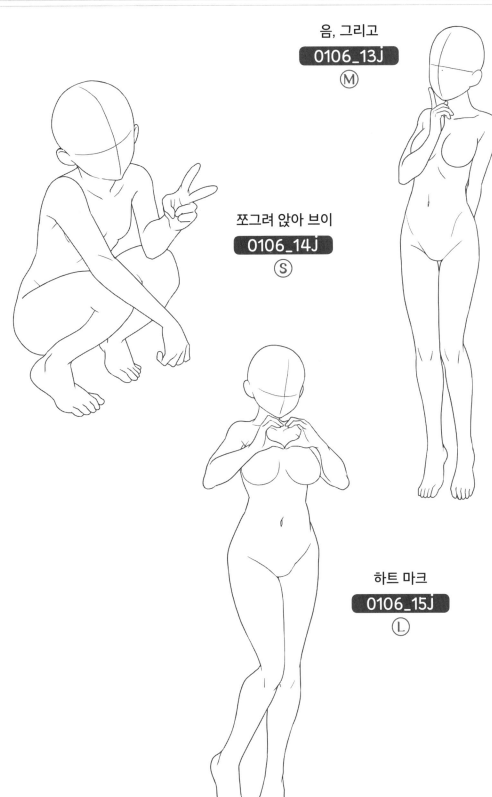

07 멋진 포즈 · 포스터 구도

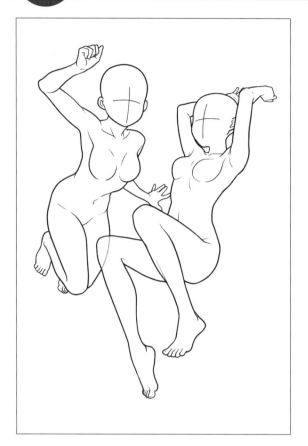

공중에서 포즈

0107_01c

Ⓜ&Ⓜ

나란히 포즈

0107_02c

Ⓢ&Ⓜ

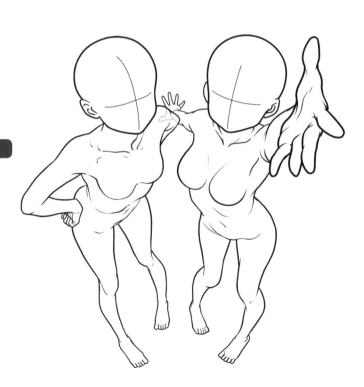

 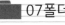

제
1
장

여
자
포
즈
의
기
본

서로 팔짱 끼기
0107_03c
Ⓜ&Ⓢ

제
2
장

여
자
의
일
상

마주하기
0107_04c
Ⓜ&Ⓛ

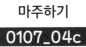

제
3
장

여
자
의
액
션

제
1
장

여자
포즈의
기본

제
2
장

여자의
일상

제
3
장

여자의
액션

사이 좋은 세 사람

0107_05i

Ⓛ&Ⓜ&Ⓢ

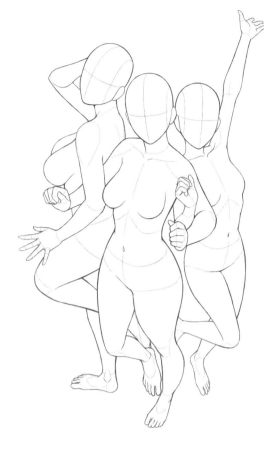

셋이서 멋진 포즈

0107_06o

Ⓛ&Ⓜ&Ⓢ

가운데 캐릭터와 여러 포즈
를 조합한 일러스트 작법 예
시는 P3

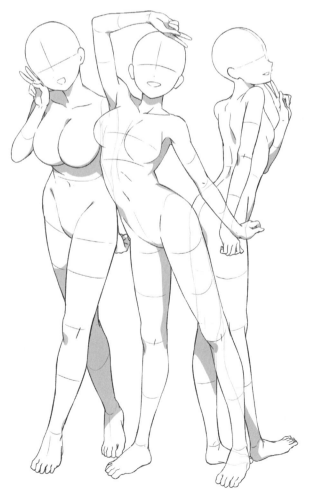

여자의 일상

01 스마트폰 만지기

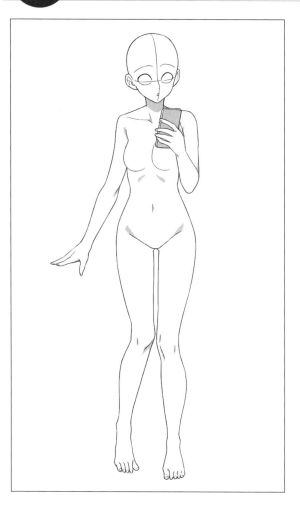

서서 만지기 1

0201_01h

Ⓜ

앉아서 만지기 1

0201_02J

Ⓜ

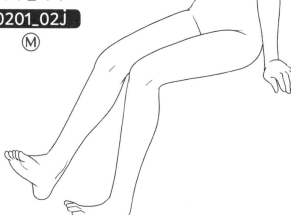

서서 만지기 2

0201_03h

Ⓢ

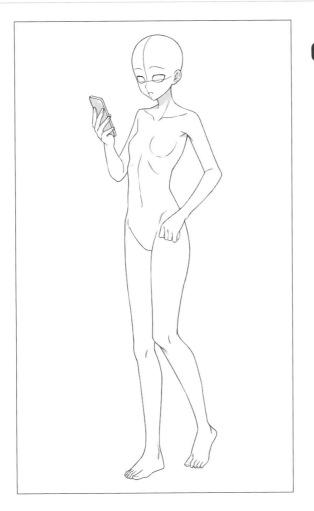

누워서 스마트폰

0201_04J

Ⓢ

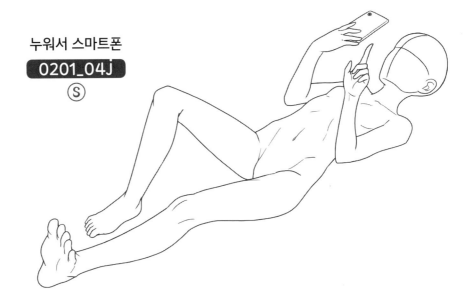

제 **1** 장 │ 여자 포즈의 기본

제 **2** 장 │ 여자의 일상

제 **3** 장 │ 여자의 액션

앉아서 만지기 2

0201_05j
Ⓛ

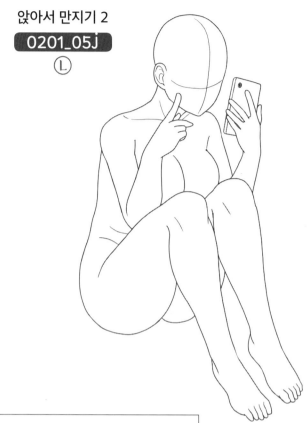

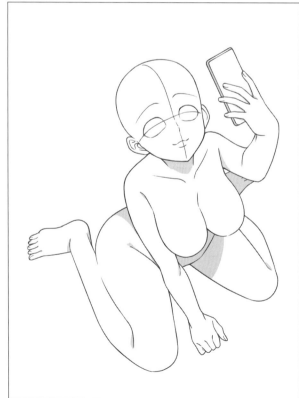

셀카

0201_06h
Ⓛ

제1장 여자 포즈의 기본

제2장 여자의 일상

제3장 여자의 액션

생각 중
0202_01J
Ⓜ

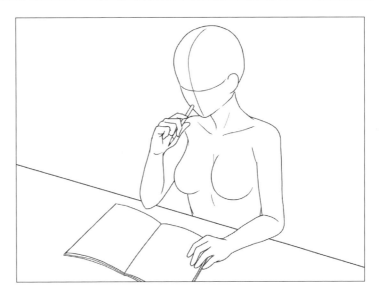

열심히 그리기
0202_02J
Ⓢ

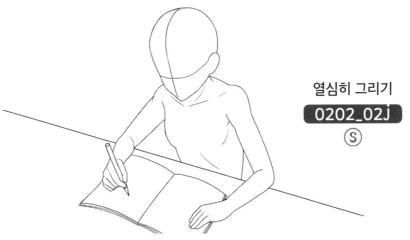

피곤해
0202_03J
Ⓛ

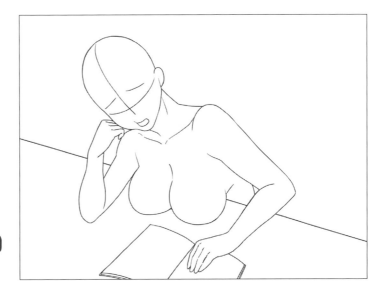

가르쳐주기

0202_04f

Ⓢ&Ⓜ

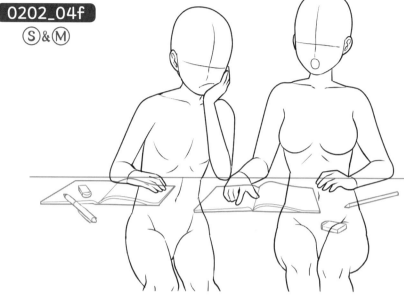

담요를 덮어주기

0202_05f

Ⓜ&Ⓛ

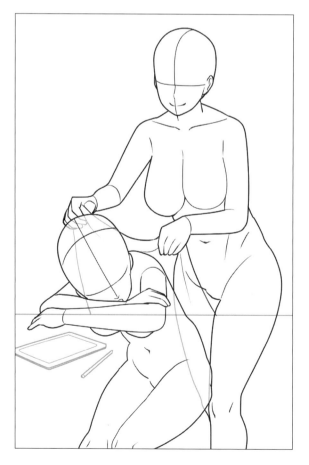

제**1**장 여자 포즈의 기본

제**2**장 여자의 일상

제**3**장 여자의 액션

03 독서

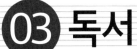

바닥에 앉아 읽기

0203_01c

Ⓜ

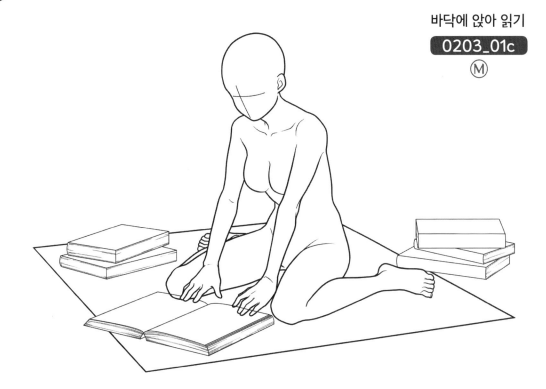

엎드려서 읽기

0203_02c

Ⓜ

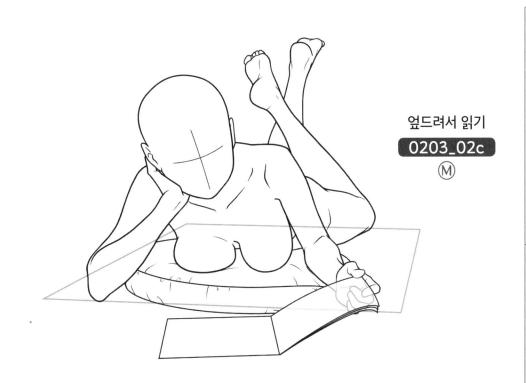

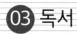

03 독서

나무 그늘에서 독서
0203_03c
Ⓢ

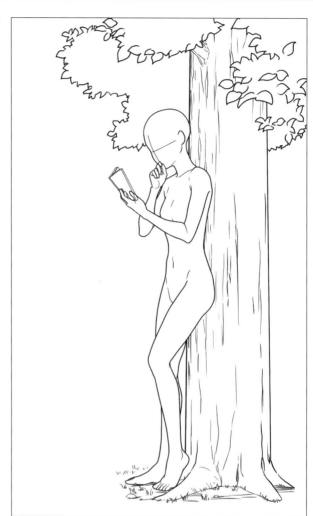

벤치에 앉아 독서
0203_04c
Ⓢ

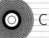 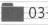
소파에 앉아 읽기

0203_05c

Ⓛ

문득 얼굴을 들기

0203_06c

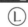

제**1**장 │ 여자 포즈의 기본

제**2**장 │ 여자의 일상

제**3**장 │ 여자의 액션

04 먹기

밥

0204_01f

Ⓜ

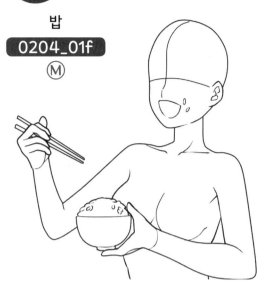

오므라이스

0204_02f

Ⓢ

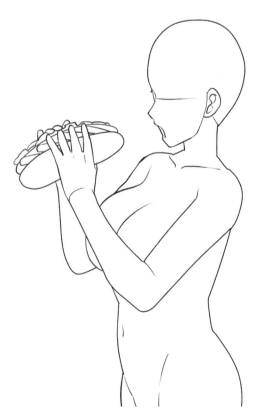

샌드위치

0204_03f

Ⓛ

스위츠

0204_04h
Ⓢ & Ⓜ

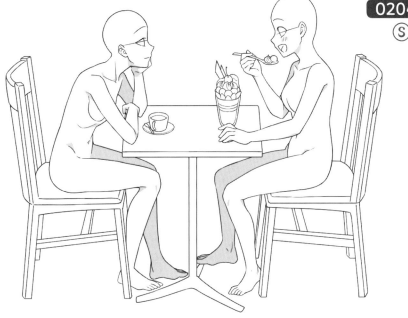

다과회
0204_05h
Ⓜ & Ⓢ & Ⓛ

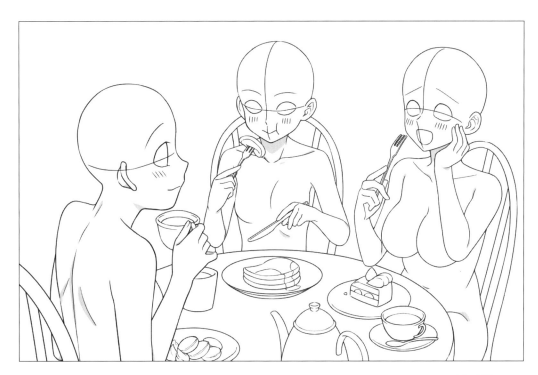

제1장 여자 포즈의 기본

제2장 여자의 일상

제3장 여자의 액션

05 몸단장

옷 갈아입기 1
0205_01i
Ⓛ

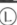

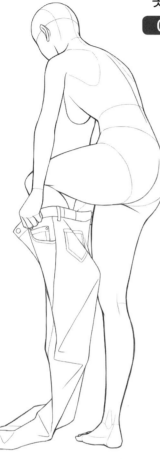

옷 갈아입기 2
0205_02i
Ⓢ

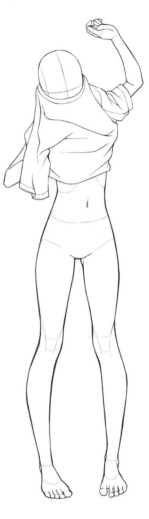

옷 갈아입기 3
0205_03i
Ⓛ

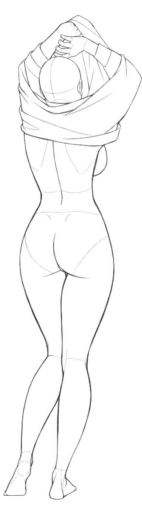

머리 빗기

0205_04a

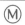

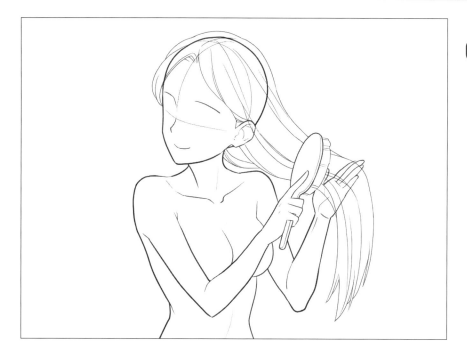

제1장 여자 포즈의 기본

제2장 여자의 일상

제3장 여자의 액션

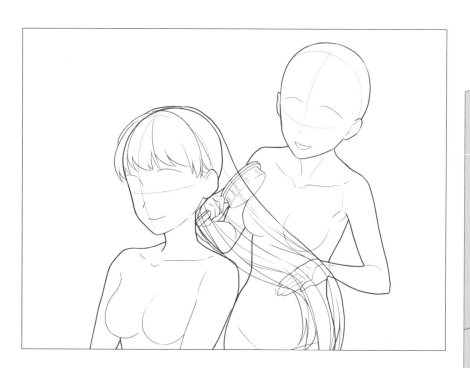

머리를 빗어주기

0205_05a

M&M

05 몸단장

포니테일로
묶기

0205_06a

Ⓛ

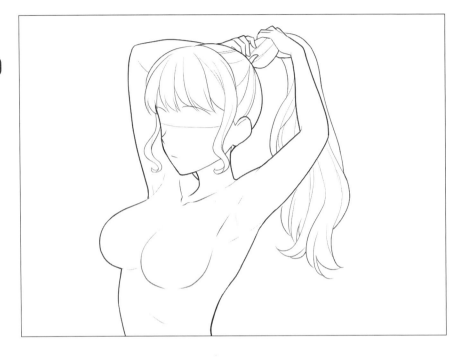

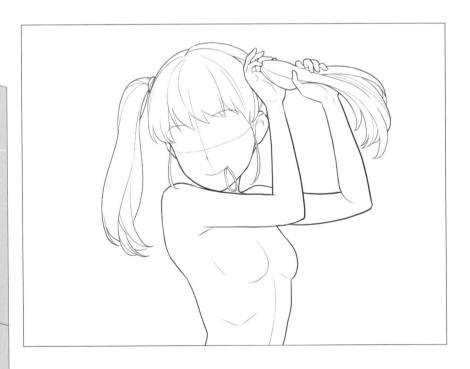

트윈테일로 묶기

0205_07a

Ⓢ

화장하기 1

0205_08a

Ⓜ

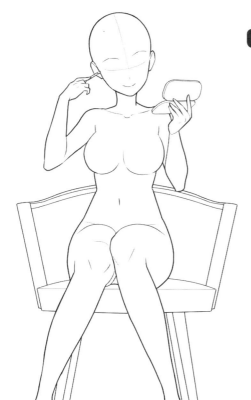

제**1**장 여자 포즈의 기본

제**2**장 여자의 일상

제**3**장 여자의 액션

화장하기 2

0205_09a

Ⓛ

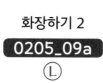

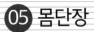
화장 중에
돌아보기

0205_10a

Ⓢ

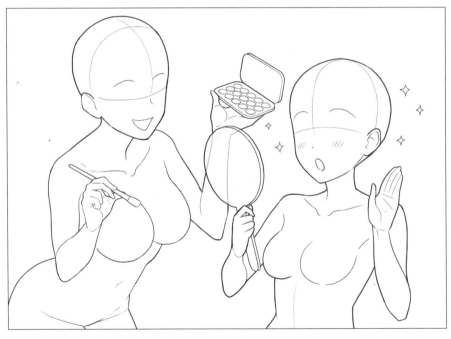

화장해주기

0205_11a

Ⓛ&Ⓜ

쇼핑

0206_01a

Ⓜ

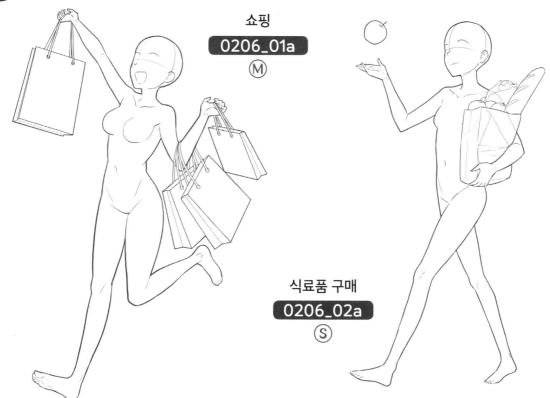

식료품 구매

0206_02a

Ⓢ

무엇을 살까
고민 중

0206_03a

Ⓛ

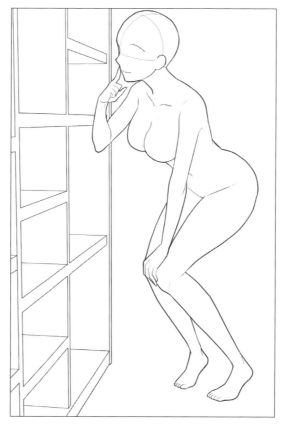

제**1**장 | 여자 포즈의 기본

제**2**장 | 여자의 일상

제**3**장 | 여자의 액션

06 외출

잘 어울리는
모자를 찾기

0206_04a

Ⓛ&Ⓢ

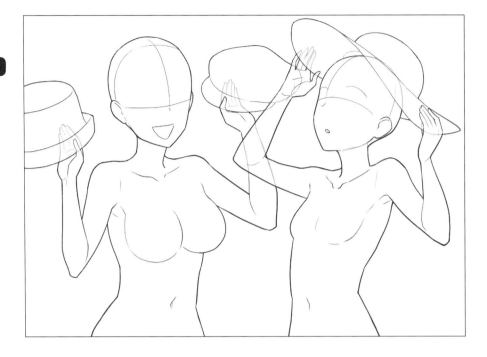

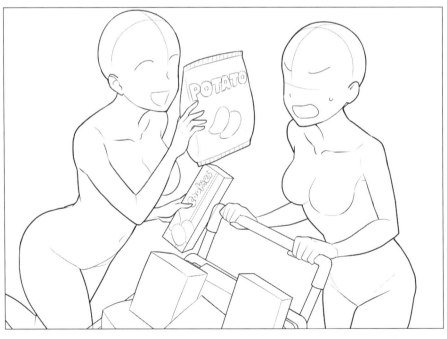

카트를 밀며 쇼핑

0206_05a

Ⓛ&Ⓜ

바다에서
신나게 놀기

M & S

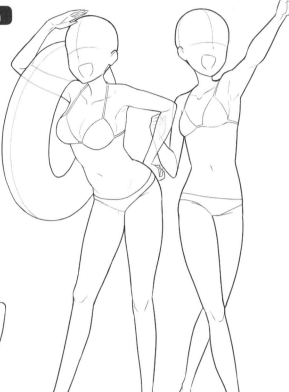

수영복을 입고
섹시한 포즈
0206_07a
M & L

제1장 여자 포즈의 기본

제2장 여자의 일상

제3장 여자의 액션

 외출

튜브에 앉아 둥둥
0206_08m
Ⓜ

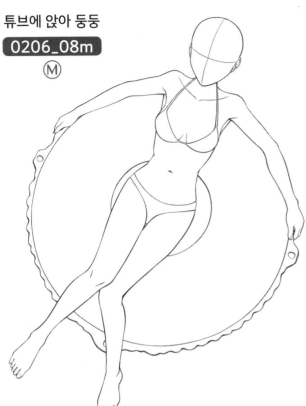

수영복 차림으로
뒤돌아보는 포즈
0206_09m
Ⓢ

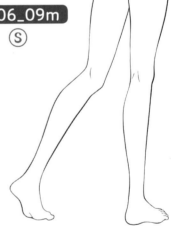

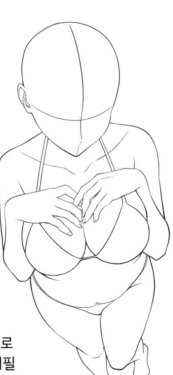

수영복으로
섹시함 어필
0206_10m
Ⓛ

요리

0207_01m

Ⓜ

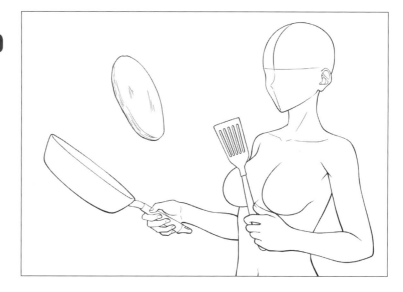

푹 끓이는 요리

0207_02m

Ⓢ

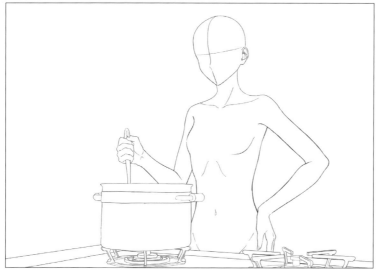

오븐으로 조리

0207_03m

Ⓛ

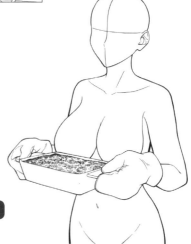

07 집에서 시간 보내기

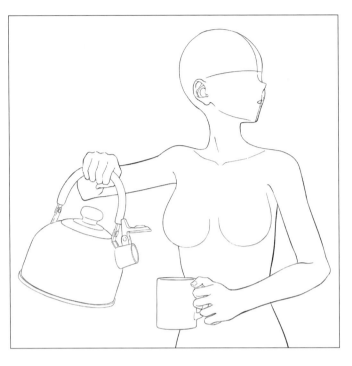

커피 타임

0207_04m

M

드립하기

0207_05m

S

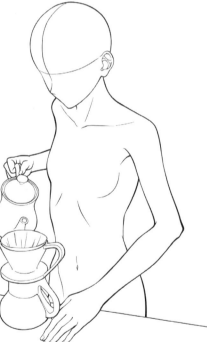

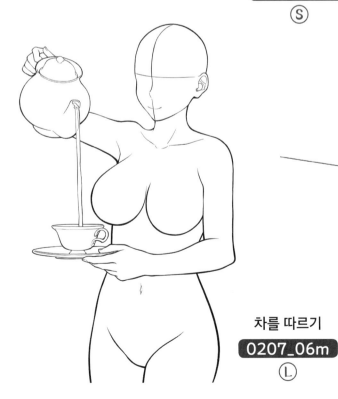

차를 따르기

0207_06m

L

제
1
장
여자 포즈의 기본

제
2
장
여자의 일상

제
3
장
여자의 액션

친구와 수다 떨기
0207_07m
Ⓛ&Ⓜ

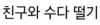

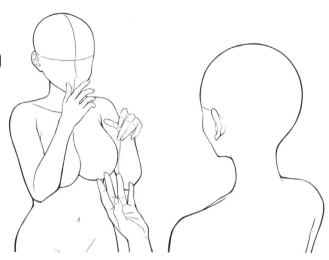

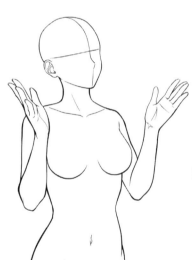

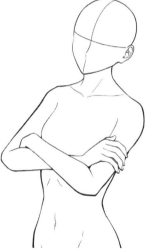

신나게 대화 중
0207_08m
Ⓜ&Ⓢ

비밀 이야기
0207_09m
Ⓢ&Ⓛ

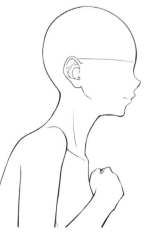

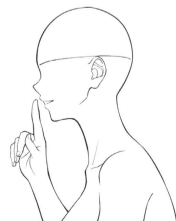

08 스포츠

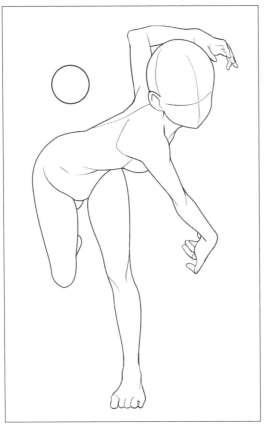

야구 1

0208_01e

Ⓜ

이 포즈를 살린 일러스트
작법 예시는 P5

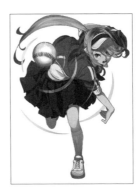

야구 2

0208_02e

Ⓜ

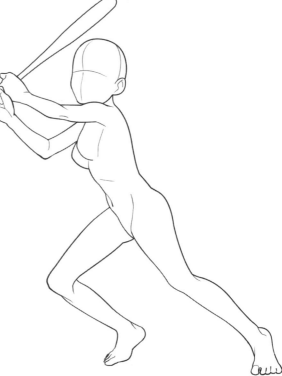

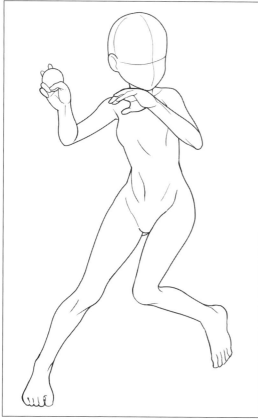

야구 3

`0208_03e`

Ⓢ

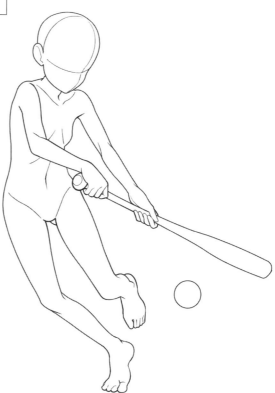

야구 4

`0208_04e`

Ⓢ

야구 5

0208_05e

Ⓛ

야구 6

0208_06e

Ⓛ

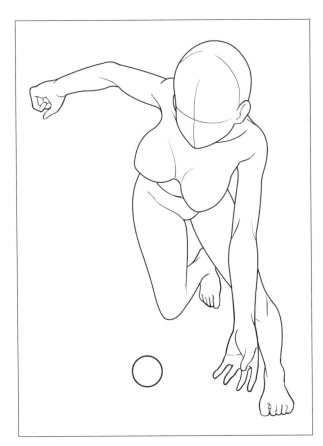

제**1**장 여자 포즈의 기본

제**2**장 여자의 일상

제**3**장 여자의 액션

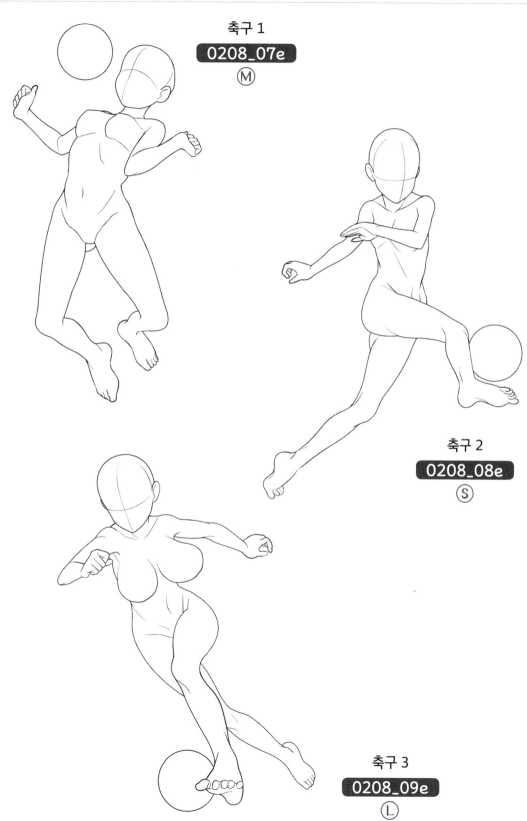

축구 1

0208_07e

Ⓜ

축구 2

0208_08e

Ⓢ

축구 3

0208_09e

Ⓛ

제 **1** 장 여자 포즈의 기본

제 **2** 장 여자의 일상

제 **3** 장 여자의 액션

111

스노보드 1

0208_10e

Ⓢ

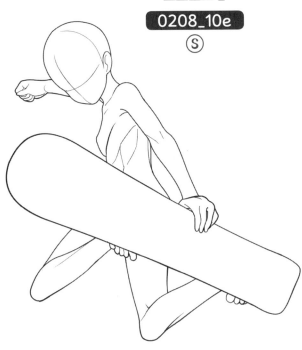

스노보드 2

0208_11e

Ⓛ

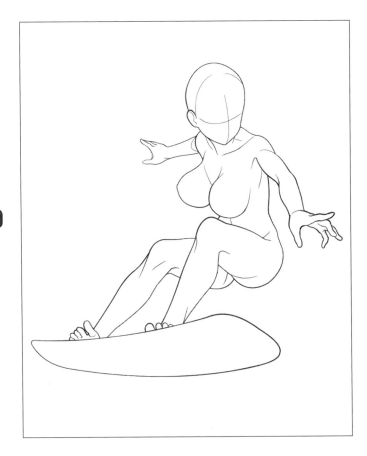

탁구 1

0208_12e

Ⓢ

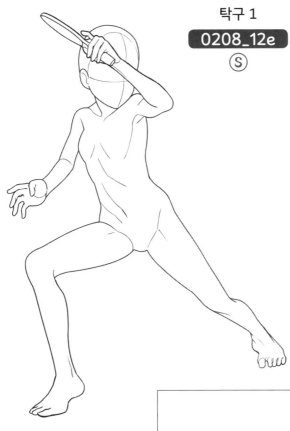

탁구 2

0208_13e

Ⓜ

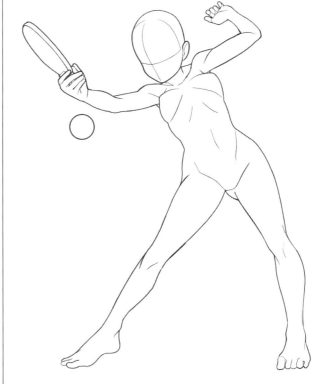

배구 1

0208_14e

Ⓛ

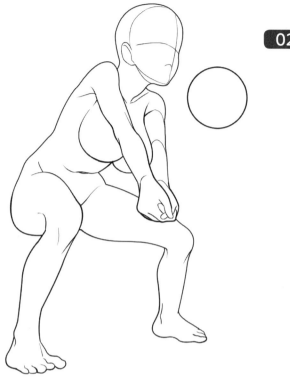

배구 2

0208_15e

Ⓜ

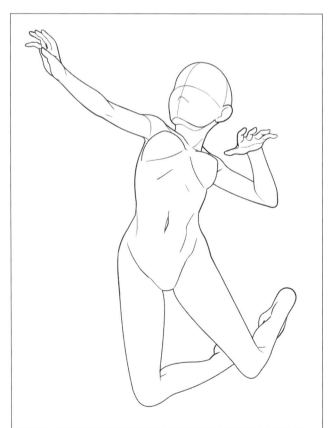

농구
0208_16e
Ⓢ&Ⓜ

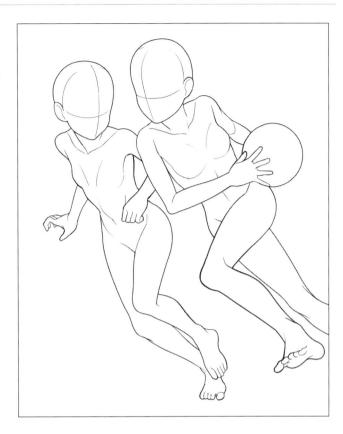

럭비
0208_17e
Ⓛ&Ⓜ

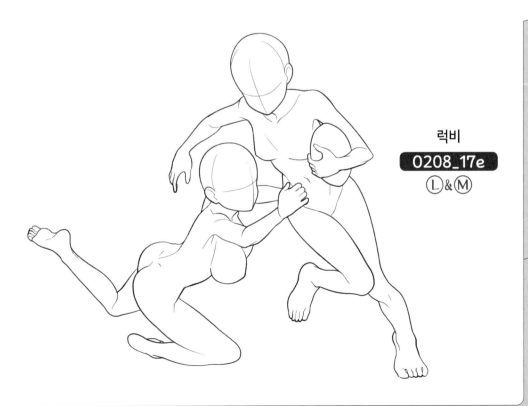

09 그 밖의 포즈

고양이 포즈 1

0209_01 g

Ⓜ

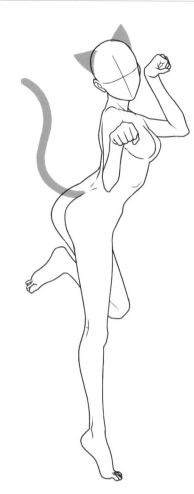

고양이 포즈 2

0209_02 g

Ⓜ

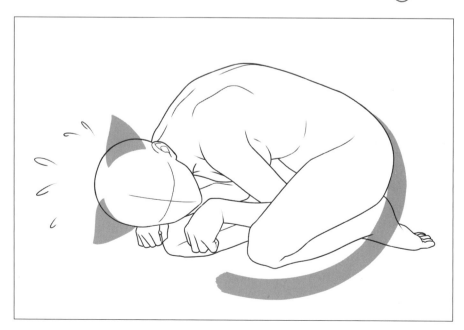

고양이 포즈 3

0209_03g
Ⓢ

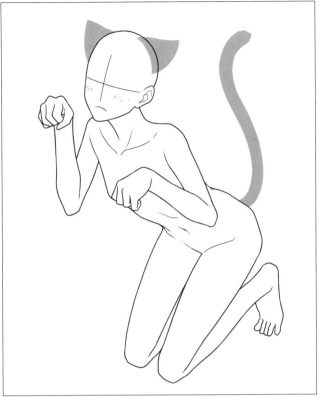

고양이 포즈 4

0209_04g
Ⓢ

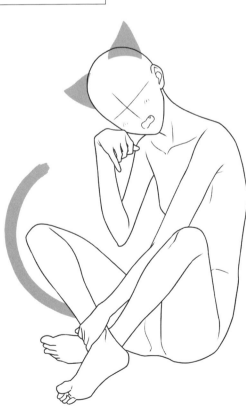

제1장 여자 포즈의 기본

제2장 여자의 일상

제3장 여자의 액션

고양이 포즈 5

0209_05ᵍ

Ⓛ

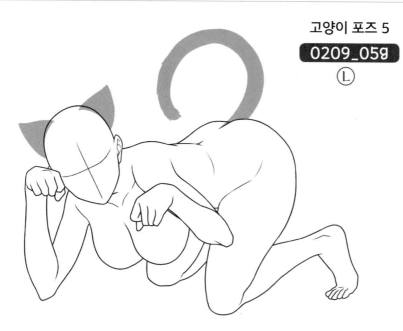

고양이 포즈 6

0209_06ᵍ

Ⓛ

웨이트리스 1

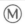

웨이트리스 2

제1장 여자 포즈의 기본

제2장 여자의 일상

제3장 여자의 액션

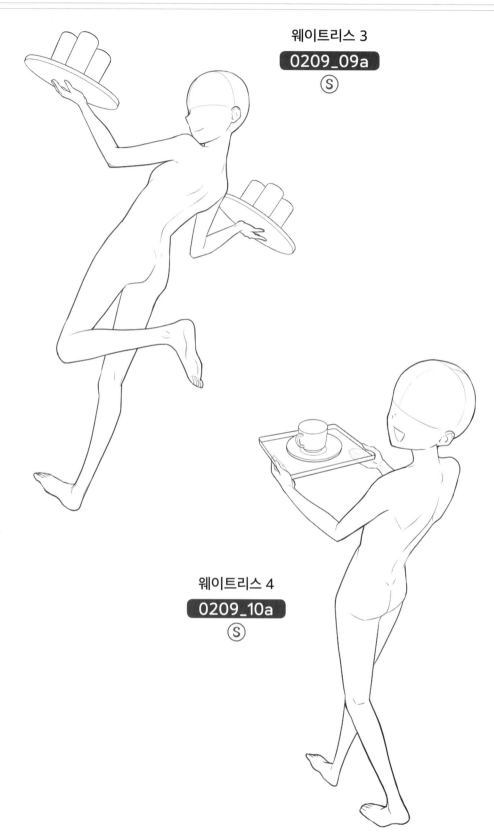

웨이트리스 3

0209_09a

Ⓢ

웨이트리스 4

0209_10a

Ⓢ

제**1**장 여자 포즈의 기본

제**2**장 여자의 일상

제**3**장 여자의 액션

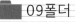

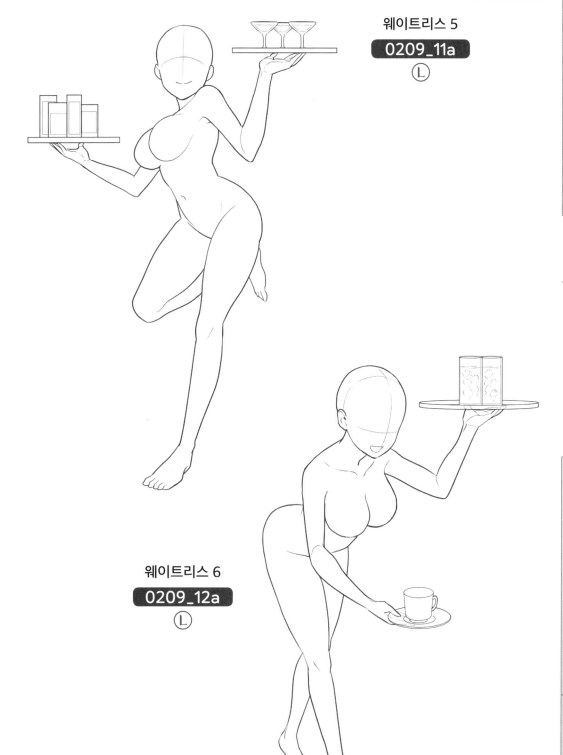

웨이트리스 5

0209_11a

Ⓛ

웨이트리스 6

0209_12a

Ⓛ

제**1**장 | 여자 포즈의 기본

제**2**장 | 여자의 일상

제**3**장 | 여자의 액션

09 그 밖의 포즈

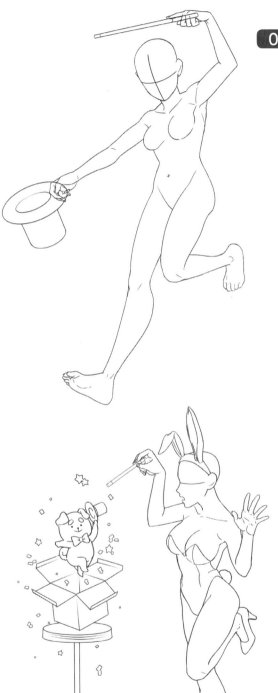

매직 1

0209_13d

Ⓜ

매직 2

0209_14d

Ⓢ

매직 3

0209_15d

Ⓛ

제**1**장 │ 여자 포즈의 기본

제**2**장 │ 여자의 일상

제**3**장 │ 여자의 액션

인형을 안기 1

0209_16c

Ⓜ

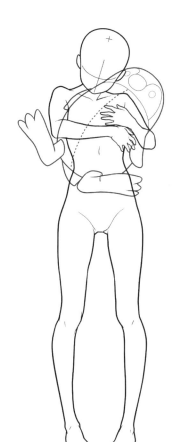

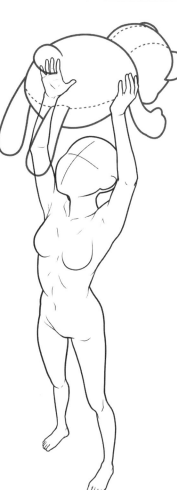

인형을 안기 2

0209_17c

Ⓢ

인형을 안기 3

0209_18c

Ⓛ

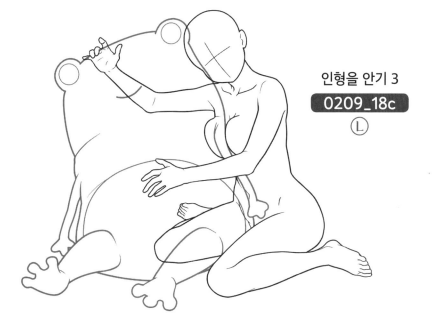

안경 쓰기 1

0209_19m

Ⓜ

안경 쓰기 2

0209_20m

Ⓢ

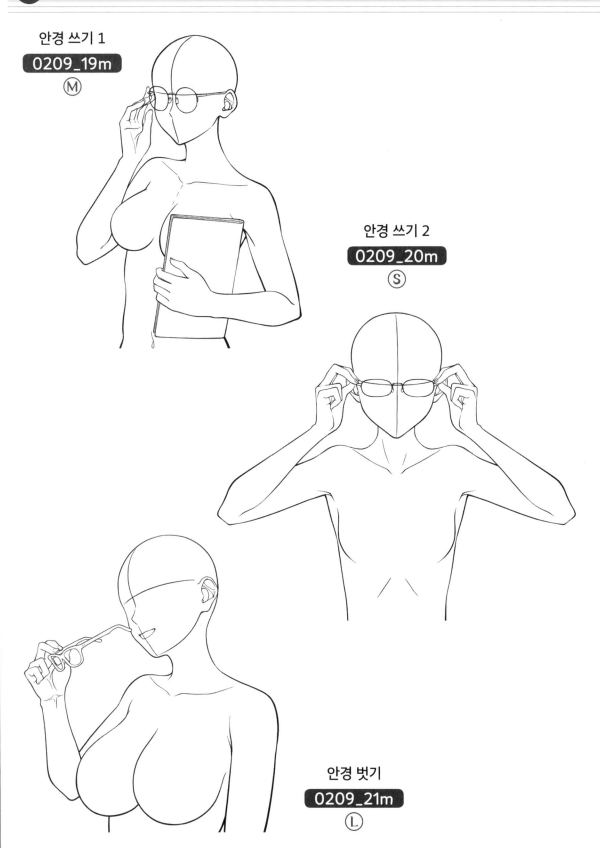

안경 벗기

0209_21m

Ⓛ

제 **1** 장 │ 여자 포즈의 기본

제 **2** 장 │ 여자의 일상

제 **3** 장 │ 여자의 액션

우산 쓰기

제1장 여자 포즈의 기본

제2장 여자의 일상

제3장 여자의 액션

우산 씌워주기

0209_23c

S&M

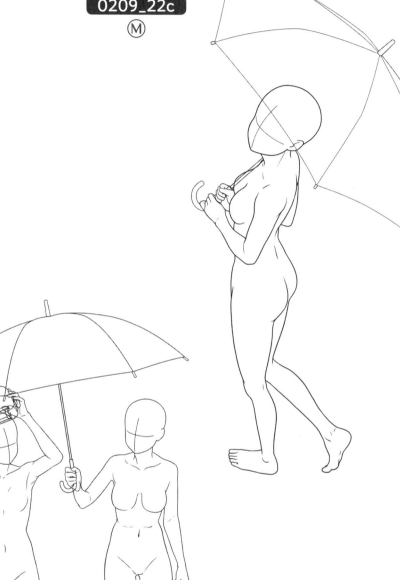

우메다 이루카

여자와 포즈

여자의 성격과 체형에 맞춰서 포즈를 바 꿔봅시다! 이번에는 크게 두 가지 포인 트를 소개합니다.

체간의 커브로 포즈를 구분해 그린다

유연하고 귀여운 포즈는 **A**처럼 등이 뒤로 젖힌 곡선을 의식해서 그립 니다. 그럴 때는 팔꿈치, 무릎 관절은 몸통에 가까이 가져다 대는 게 좋아요.
반대로 듬직하고 멋진 포즈는 **B**처럼 등을 젖히지 않고 그리면 좋습니 다. 체간을 조금 복부 쪽으로 굽히거나 팔꿈치, 무릎 관절을 몸에서 떼 어내는 것도 효과적입니다.

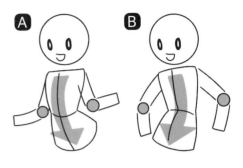

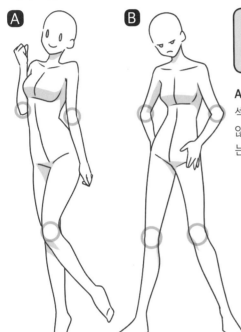

캐릭터의 체형이나 성격에 맞춰 포즈를 선택한다

A처럼 등을 젖힌 포즈는 큰 가슴이나 엉덩이를 강조할 수 있습니다. 섹시한 인상을 드러내고 싶을 때 잘 어울립니다. **B**처럼 등을 젖히지 않은 직선적인 포즈는 엉덩이나 가슴이 강조되지 않아요. 섹시함보다 는 쿨한 캐릭터 성격을 표현하고자 할 때 적합합니다.

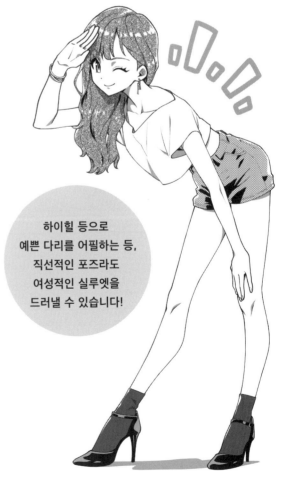

하이힐 등으로
예쁜 다리를 어필하는 등,
직선적인 포즈라도
여성적인 실루엣을
드러낼 수 있습니다!

앉은 포즈에서도 「곡선」, 「직선」을 의식해서 포즈를 잡으면 위와 마찬가지로 구분해 그릴 수 있습니다.

여자의 액션

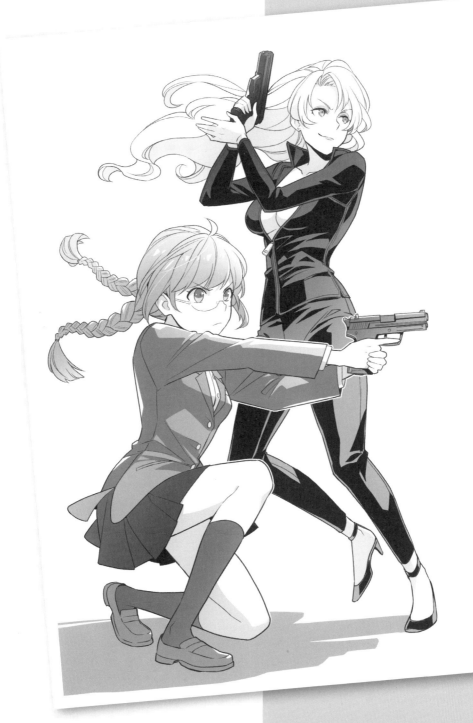

01 기본 액션

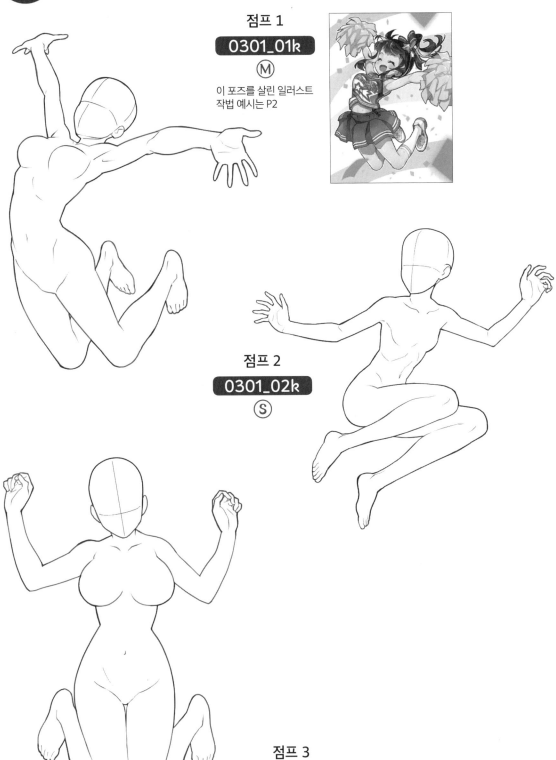

점프 1

0301_01k

Ⓜ

이 포즈를 살린 일러스트
작법 예시는 P2

점프 2

0301_02k

Ⓢ

점프 3

0301_03k

Ⓛ

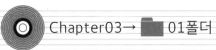

점프 4

0301_04g

Ⓜ

점프 5

0301_05g

Ⓢ

점프 6

0301_06g

Ⓛ

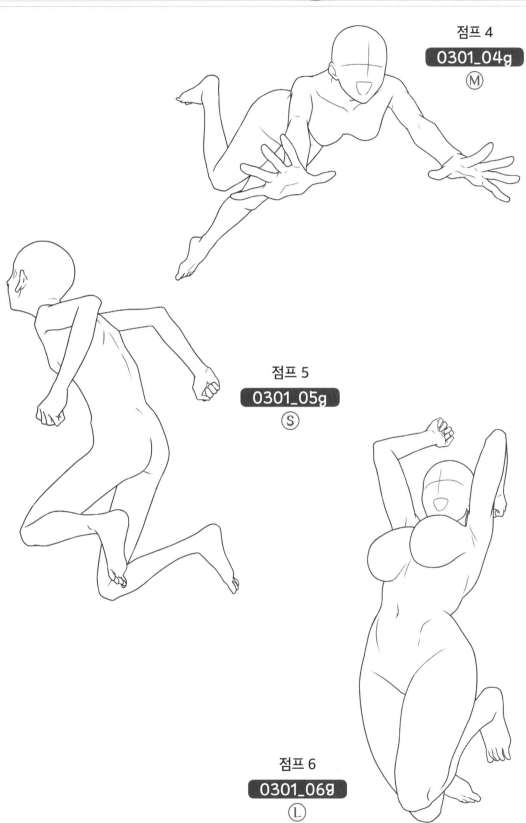

제**1**장 │ 여자 포즈의 기본

제**2**장 │ 여자의 일상

제**3**장 │ 여자의 액션

129

01 기본 액션

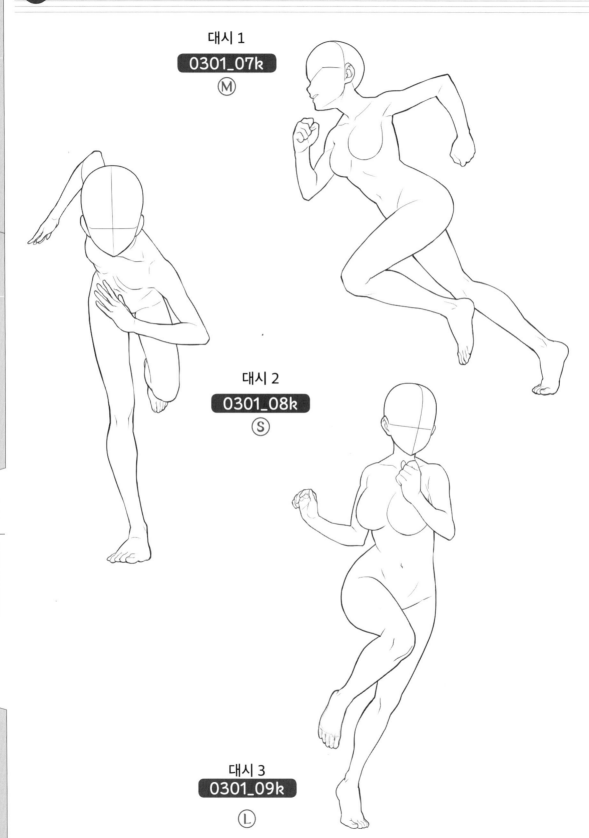

대시 1
0301_07k
Ⓜ

대시 2
0301_08k
Ⓢ

대시 3
0301_09k
Ⓛ

경주 1

0301_10n

Ⓛ&Ⓜ

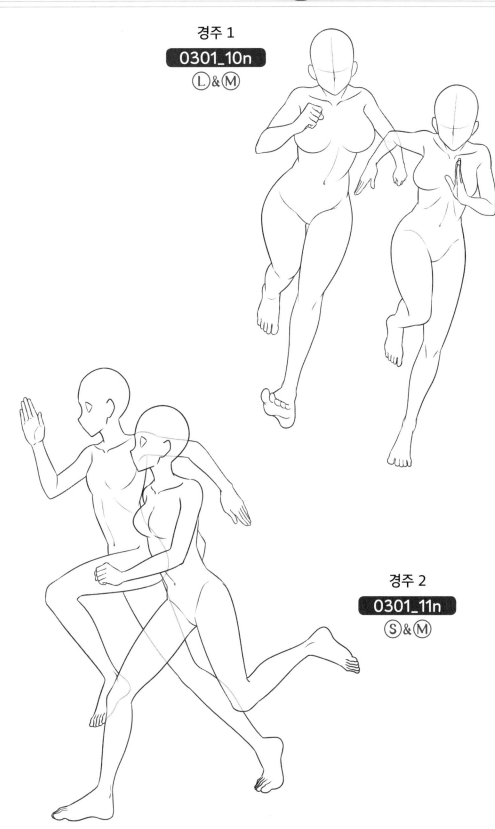

경주 2

0301_11n

Ⓢ&Ⓜ

제**1**장 여자 포즈의 기본

제**2**장 여자의 일상

제**3**장 여자의 액션

01 기본 액션

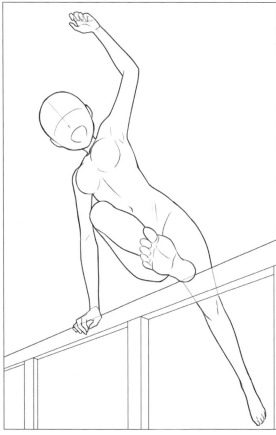

파쿠르
(벽 넘기) 1

0301_12a

Ⓜ

파쿠르
(벽 넘기) 2

0301_13a

Ⓜ

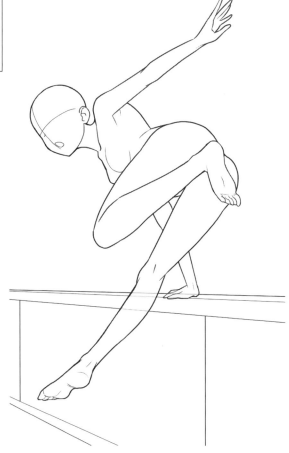

파쿠르
(공중에서 돌기)
0301_14a
Ⓢ

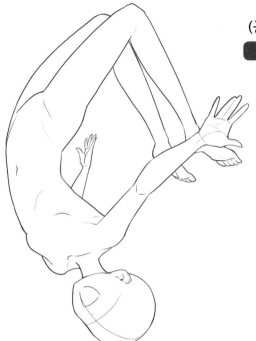

파쿠르
(뛰어넘기) 1
0301_15a
Ⓢ

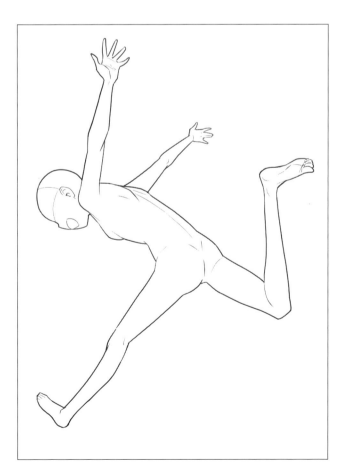

제1장 여자 포즈의 기본

제2장 여자의 일상

제3장 여자의 액션

파쿠르
(뛰어넘기) 2

0301_16a
Ⓛ

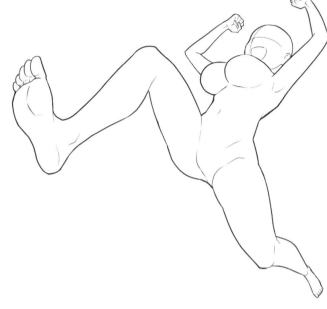

파쿠르
(뛰어넘기) 3

0301_17a
Ⓛ

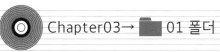

공중 포즈 1

0301_18o

Ⓜ

공중 포즈 2

0301_19o

Ⓢ

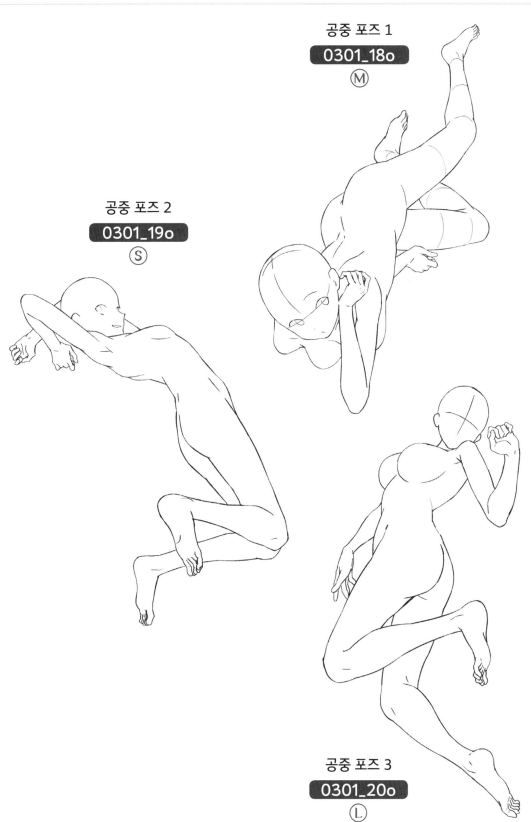

공중 포즈 3

0301_20o

Ⓛ

제**1**장 여자 포즈의 기본

제**2**장 여자의 일상

제**3**장 여자의 액션

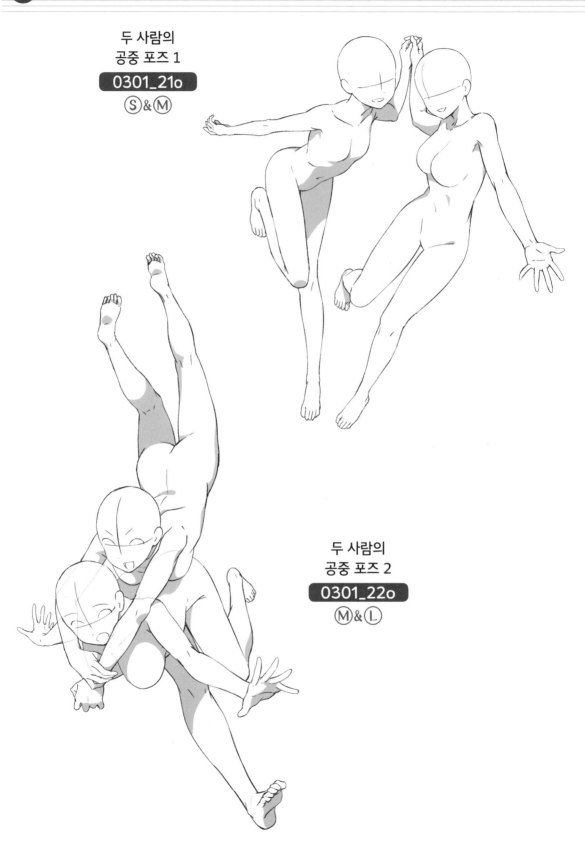

두 사람의
공중 포즈 1

0301_21o

Ⓢ & Ⓜ

두 사람의
공중 포즈 2

0301_22o

Ⓜ & Ⓛ

넘어지기 1

0301_23g

Ⓜ

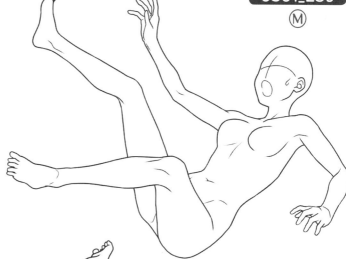

넘어지기 2

0301_24g

Ⓢ

넘어지기 3

0301_25g

Ⓛ

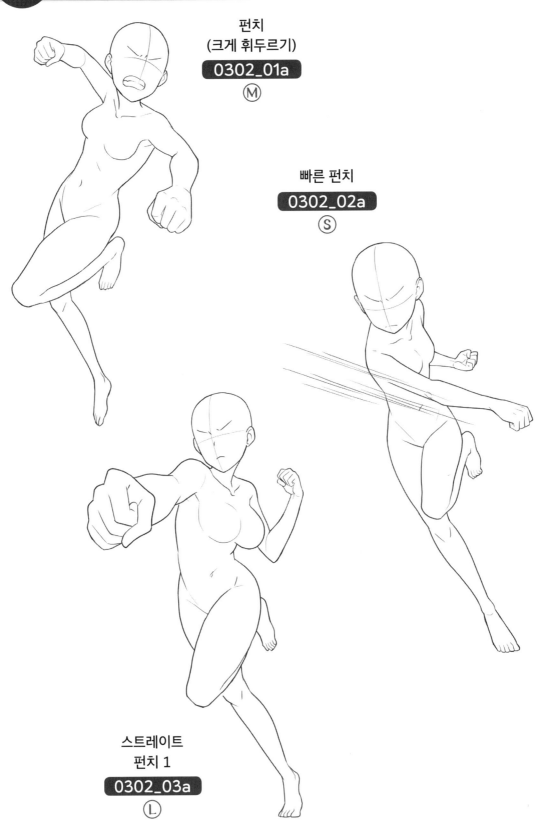

펀치
(크게 휘두르기)
0302_01a
Ⓜ

빠른 펀치
0302_02a
Ⓢ

스트레이트
펀치 1
0302_03a
Ⓛ

 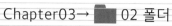

스트레이트
펀치 2

0302_04n

Ⓜ

이 포즈를 살린 일러스트
작법 예시는 P4

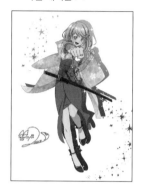

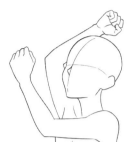

툭탁툭탁!

0302_05n

Ⓢ

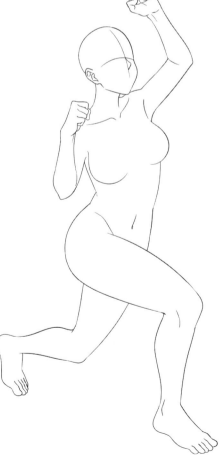

어퍼

0302_06n

Ⓛ

제**1**장 여자 포즈의 기본

제**2**장 여자의 일상

제**3**장 여자의 액션

139

02 격투 액션

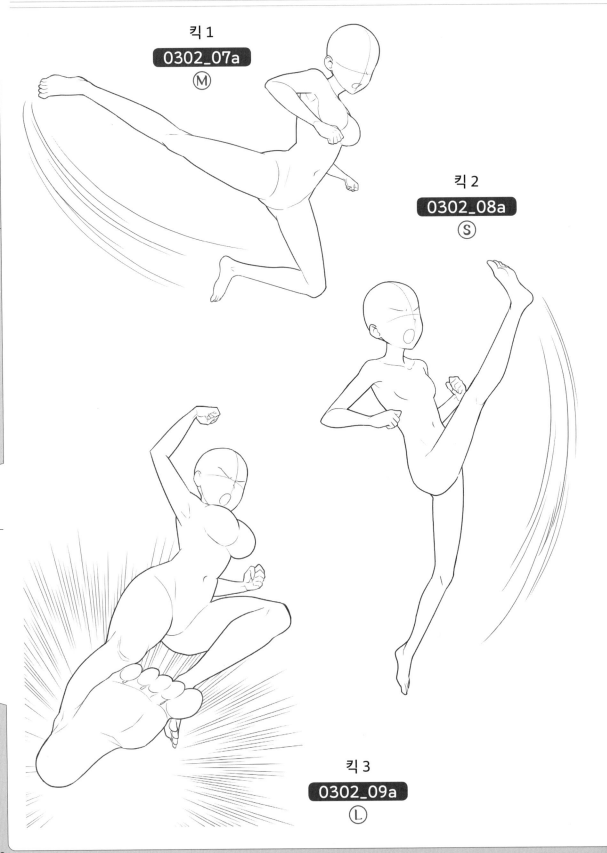

킥 1

0302_07a

Ⓜ

킥 2

0302_08a

Ⓢ

킥 3

0302_09a

Ⓛ

킥 4

`0302_10k`

Ⓜ

킥 5

`0302_11k`

Ⓢ

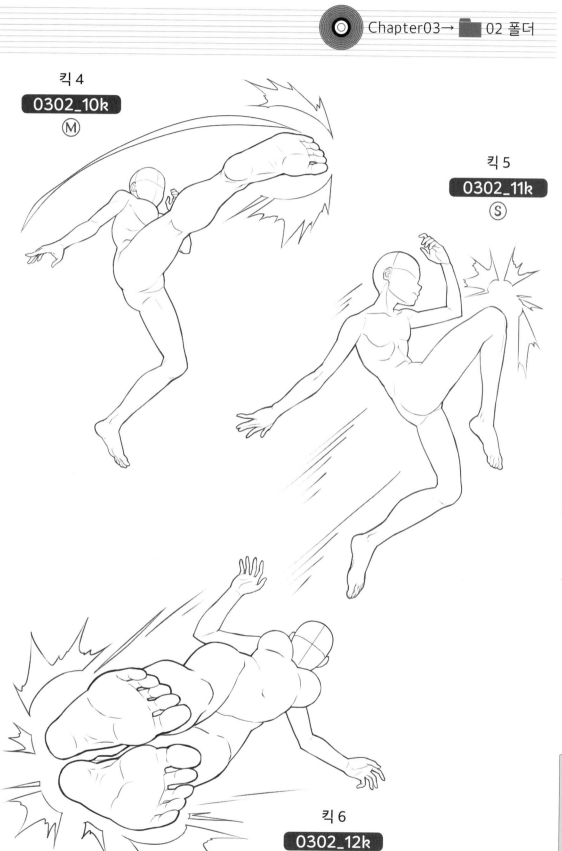

킥 6

`0302_12k`

Ⓛ

② 격투 액션

엘보
(팔꿈치로 가격)

0302_13l

Ⓢ & Ⓢ

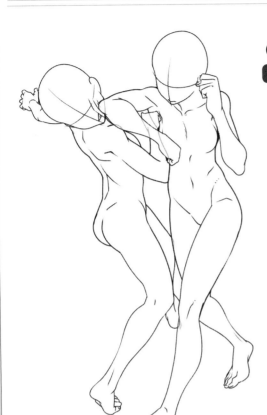

훅

0302_14l

Ⓛ & Ⓛ

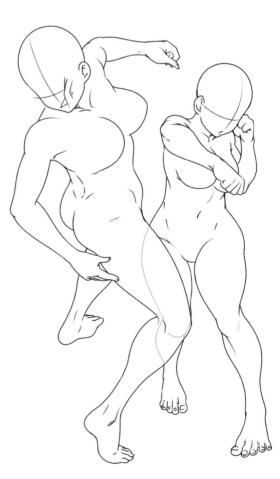

제 **1** 장 여자 포즈의 기본

제 **2** 장 여자의 일상

제 **3** 장 여자의 액션

뒤꿈치로 내려찍기

0302_15l

Ⓜ&Ⓜ

하이킥&더킹

0302_16l

Ⓛ&Ⓜ

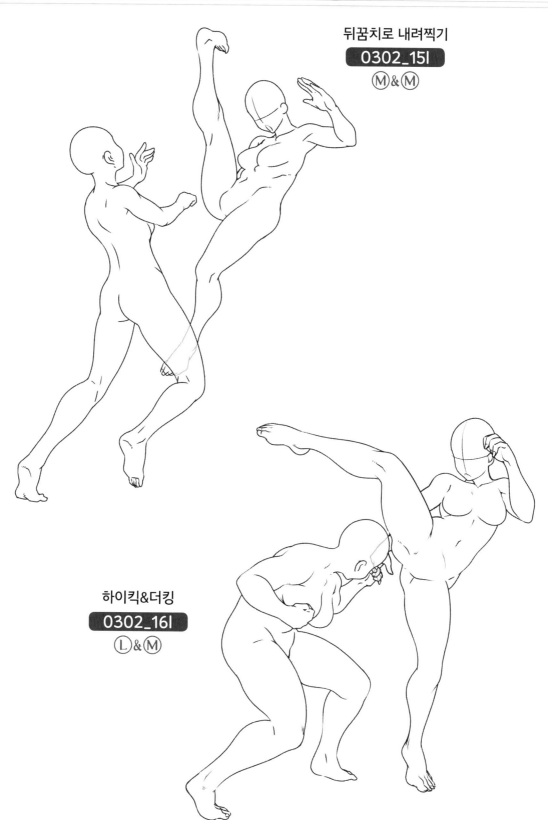

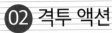

02 격투 액션

제1장 | 여자 포즈의 기본

제2장 | 여자의 일상

제3장 | 여자의 액션

코브라 트위스트

`0302_17ᅵ`

Ⓛ & Ⓛ

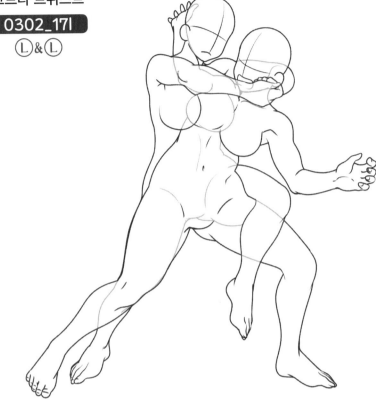

파일 드라이버

`0302_18ᅵ`

Ⓢ & Ⓢ

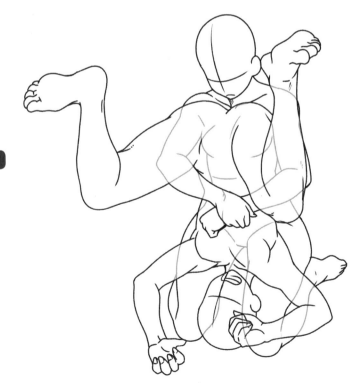

제1장 여자 포즈의 기본

제2장 여자의 일상

제3장 여자의 액션

저먼 수플렉스

0302_19l

Ⓜ&Ⓜ

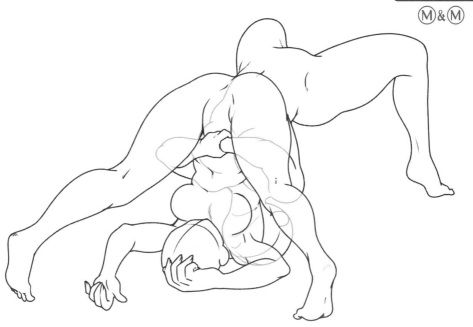

보스턴 크랩

0302_20l

Ⓜ&Ⓛ

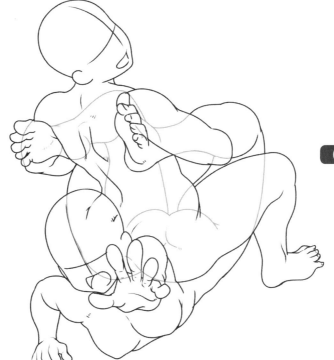

03 무기·판타지

일본도 1
0303_01a
Ⓜ

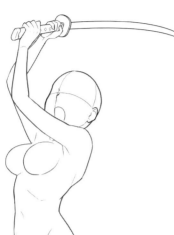

일본도 2
0303_02a
Ⓢ

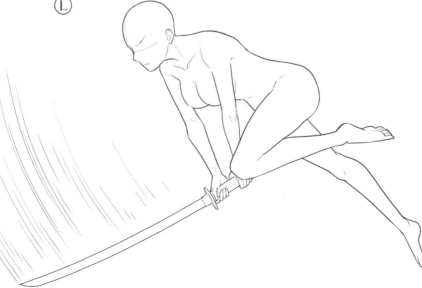

일본도 3
0303_03a
Ⓛ

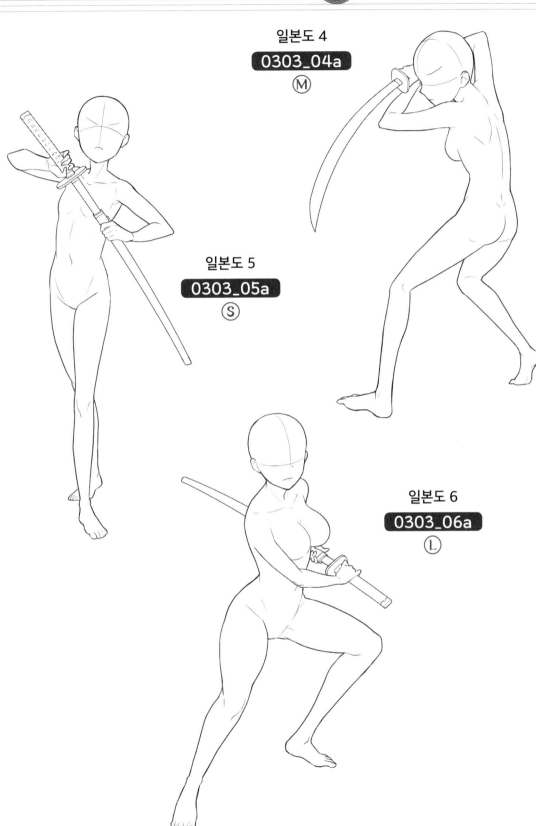

일본도 4

0303_04a

Ⓜ

일본도 5

0303_05a

Ⓢ

일본도 6

0303_06a

Ⓛ

03 무기 · 판타지

검을 들고 달리기
0303_07g
Ⓜ

검을 어깨에
걸치고 달리기
0303_08g
Ⓢ

달려들기
0303_09g
Ⓛ

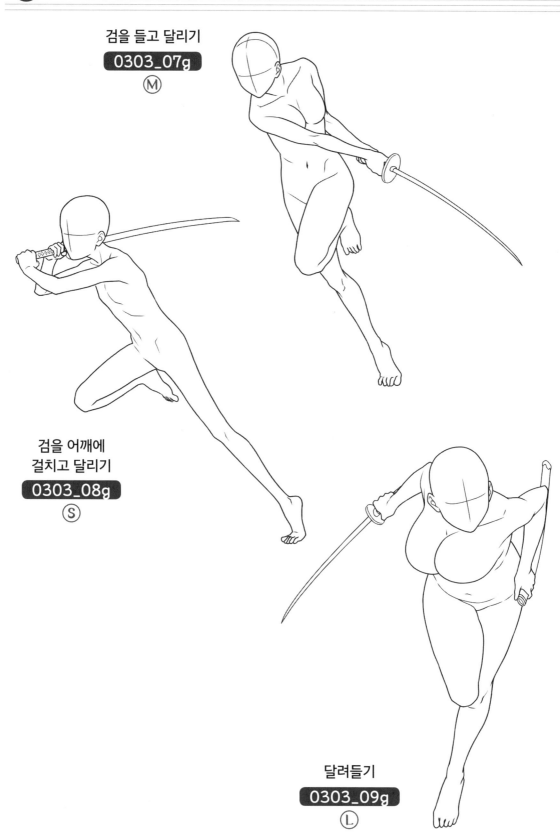

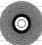 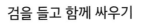

제 **1** 장 | 여자 포즈의 기본

제 **2** 장 | 여자의 일상

제 **3** 장 | 여자의 액션

검을 들고 함께 싸우기

0303_10a

Ⓜ & Ⓜ

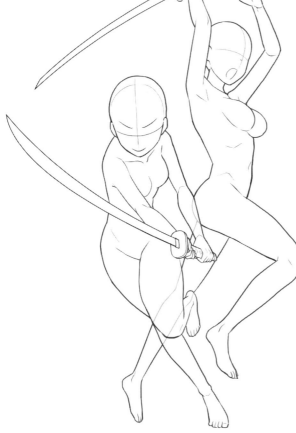

총을 들고 함께 싸우기

0303_11a

Ⓢ & Ⓛ

이 포즈를 살린 일러스트 작법 예시는 P127

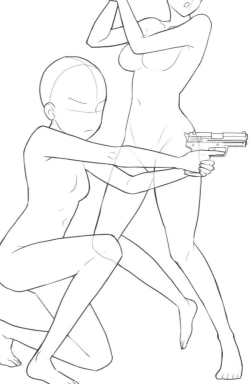

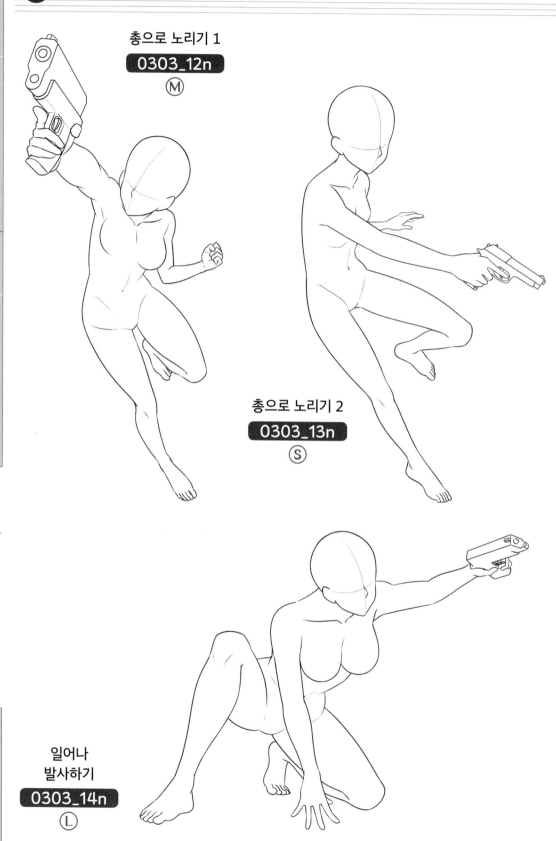

총으로 노리기 1
0303_12n
Ⓜ

총으로 노리기 2
0303_13n
Ⓢ

일어나
발사하기
0303_14n
Ⓛ

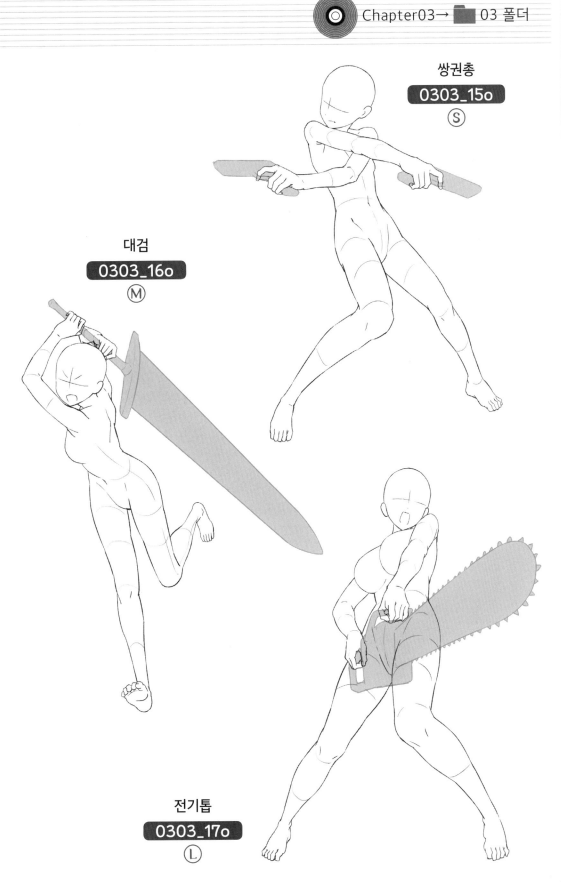

쌍권총
0303_15o
Ⓢ

대검
0303_16o
Ⓜ

전기톱
0303_17o
Ⓛ

제**1**장 여자 포즈의 기본

제**2**장 여자의 일상

제**3**장 여자의 액션

수리검

0303_18o
Ⓢ

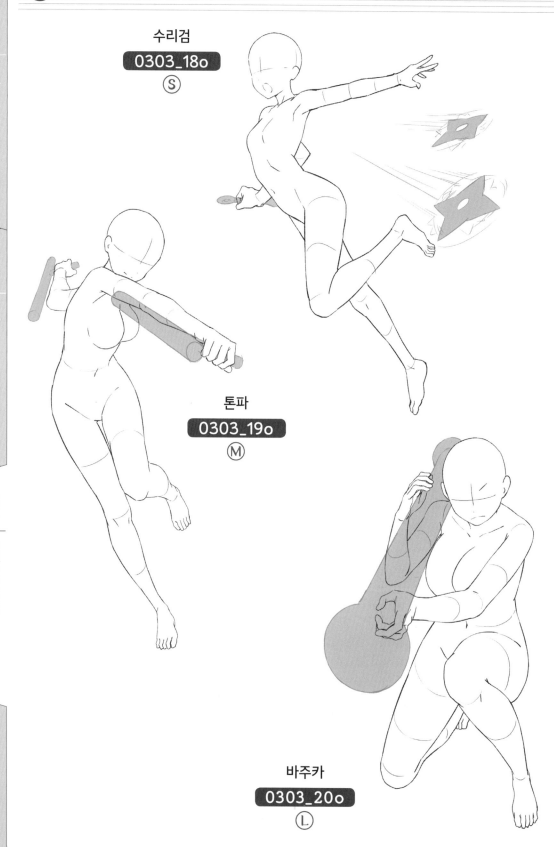

톤파

0303_19o
Ⓜ

바주카

0303_20o
Ⓛ

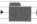

마법 지팡이
0303_21d
Ⓜ

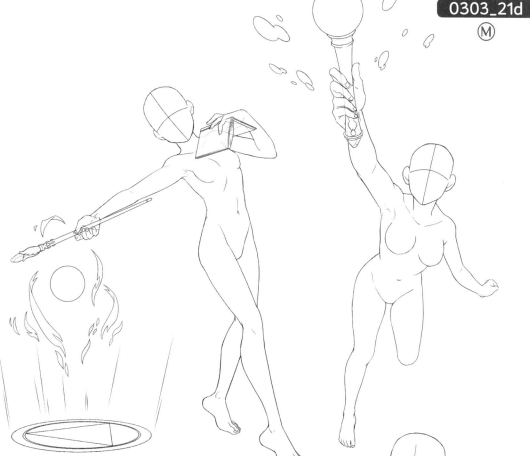

마법진
0303_22d
Ⓢ

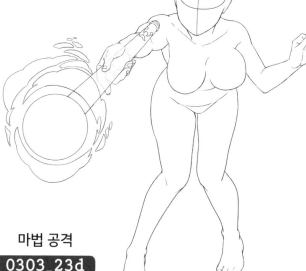

마법 공격
0303_23d
Ⓛ

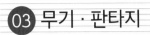

제 1 장 ｜ 여자 포즈의 기본

제 2 장 ｜ 여자의 일상

제 3 장 ｜ 여자의 액션

에너지파

0303_24n

Ⓜ

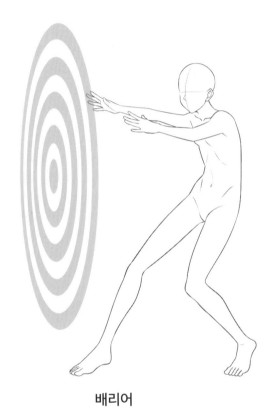

배리어

0303_25n

Ⓢ

에너지구

0303_26n

Ⓛ

체형과는 '반대' 요소를 넣어보자!

슬렌더 체형은 '가늘게', 육감적인 체형은 '살집이 있으면서 굵직하게' 그리는 게 기본이지요. 하지만 사실 반대로 그리는 게 좋은 부분도 있습니다. 포인트를 살펴봅시다.

반대 묘사로 굴곡을 넣는다

슬렌더한 체형은 몸통과 손발을 가늘게 그리는데, 관절 부분은 두껍고 툭 튀어나오게 하는 편이 굴곡이 살아납니다. 손이나 머리를 크게 그리면 가녀린 몸매를 강조할 수 있지요.
육감적인 체형은 몸통과 손발을 살집 있게 그리지만, 관절 부분의 튀어나온 부분은 좀 줄이는 편이 들어가고 나오는 굴곡이 생깁니다. 손이나 머리는 좀 작게 하는 편이 풍만함을 강조할 수 있습니다.

옷에도 반대 요소를 넣으면 좋다

슬렌더한 여자에게는 큼지막한 옷이나 모자, 가방 등을 들게 하면 오히려 마른 체형을 강조할 수 있습니다. 육감적인 몸매의 여자에게는 딱 붙는 옷이나 머리 모양, 섬세한 소도구를 들게 하면 풍만함을 강조할 수 있어요. 모든 옷이나 소품을 반대로 할 필요는 없지만, 몇 가지 요소를 넣음으로써 캐릭터의 매력을 돋보이게 할 수 있습니다.

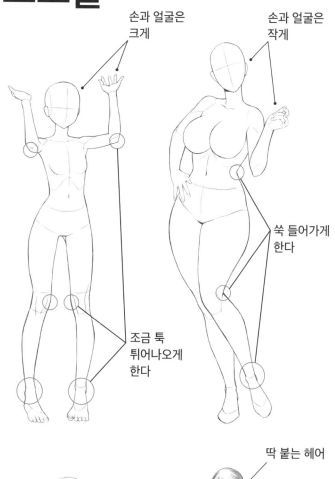

손과 얼굴은 크게

손과 얼굴은 작게

쑥 들어가게 한다

조금 툭 튀어나오게 한다

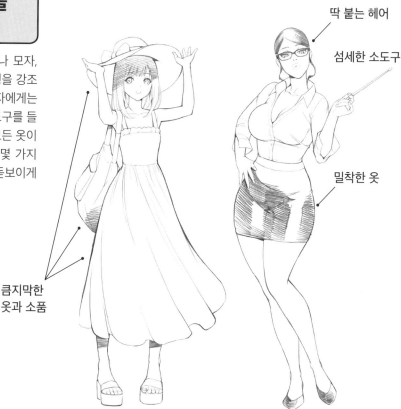

딱 붙는 헤어

섬세한 소도구

밀착한 옷

큼지막한 옷과 소품

일러스트레이터 소개

이 책의 포즈 컷 파일명 끝을 보세요. 끝부분에 기재된 알파벳으로 집필한 일러스트레이터가 누군지 확인할 수 있습니다.

0000_00**a** ➔ 집필 일러스트레이터

K. 하루카
K.春香

포즈 감수 및 해설(P12~20, P22~41) 집필
전문학교 강사 및 컬처 교실에서 그림을 가르치면서 만화나 일러스트 일을 하고, 취미를 만끽하며 살아가고 있습니다.
pixiv ID : 168724 Twitter : @haruharu_san

a
후타히로 토키히코
二尋鴇彦

프리랜서로 일러스트나 만화를 그리고 있습니다. 아동용 도서나 역사물, 작법서 등을 작업합니다.
pixiv ID : 1804406 Twitter : @futahiro

b
29
니쿠

게임 회사에서 2D, 3D 디자이너로 일합니다. 통근이나 공휴일, 취침 전 등 틈만 나면 여자 캐릭터를 그리고 있어요!
Twitter : @831_igaide

c
겐마이＊에이스 스즈키
げんまい＊エース鈴木

그래픽 디자이너를 거쳐 일러스트 및 가끔 만화를 그리는 Apple 오타쿠. 저서로는 『손과 발 그리기 기본 레슨』(겐코샤) 등 실용서, 게임 등 여러 가지를 그리고 있습니다.
pixiv ID : 35081957 Twitter : @ACE_Genmai

d
타카타 유키
高田悠希

작가 및 강사 활동 중. WEB 작품 『AA의 여자』를 집필. 창작을 중심으로 생물 전반을 그리는 걸 좋아해서 매일 특별 훈련 중입니다. 즐기면서 그림을 꾸준히 그리는 것이 최고의 성장이니, 즐거운 그림 생활을 보내주시길 바랍니다!
pixiv ID : 2084624 Twitter : @TaKaTa_manga

e
카즈에
かずえ

프리랜서 일러스트레이터입니다. 게임 캐릭터 디자인 및 작성을 중심으로 일합니다. 프로 야구를 매우 좋아합니다.
Twitter : @kazue1000

f
야스다 스바루
安田昴

최근 여러 가지 일에 도전하는 프리랜서 일러스트레이터입니다.
HP : http://danhai.sakura.ne.jp/index2.html
pixiv ID : 1584410 Twitter : @yasubaru0

g
우메다 이루카
梅田いるか

P126 칼럼 집필
프리랜서 일러스트레이터. 교토예술대학 일러스트레이션 코스 첨삭 강사. 강좌 동영상 담당 서브스크립션 강사 외에, 「KawaiiSensei」라는 TikTok과 Twitter 계정에서 활동합니다. 부정기적으로 WEB에서 일러스트 첨삭도 합니다!
HP : https://www.iruka.work/
pixiv ID : 61162075 Twitter : @umedairuka

h
아카리코
灯子

프리랜서 일러스트레이터입니다. 서적이나 스마트폰 게임 일러스트를 그립니다. 「귀여움」을 중시해서 표현할 수 있는 그림을 그리고 있어요.
HP : https://akarinngotya.jimdofree.com/
pixiv ID : 4543768 Twitter : @akariko33

i
스에도미 마사나오
末冨正直

P155 칼럼 집필
프리랜서 일러스트레이터입니다. 게임 캐릭터를 그립니다.
HP : https://greentetra.myportfolio.com/
pixiv ID : 1590641 Twitter : @suedomimasanao

j
모구모
もぐも

프리랜서 일러스트레이터입니다.
pixiv ID : 42416110
Twitter : @Moguramogumg

k
사키노 신게츠
さきの新月

일러스트레이터로 일하고 있습니다.
pixiv ID : 144415
Twitter : @sakino_shingetu

l
다이코쿠야 엔류
大黒屋炎龍

프리랜서 일러스트레이터. 피규어 디자인, 소셜 게임 원화 작업 경험이 있습니다. 격투 액션, 근육 그리기를 특기로 하며, 작법서 작업도 합니다.
pixiv ID : 126930 Twitter : @daikokuya3669

m
마시로 하토리
真白羽鳥

프리랜서 일러스트레이터입니다. 고등학생 정도의 소년 소녀를 그리는 걸 좋아합니다.
Twitter : @jungfrau_a

n
마츠모토 미유키
쿠즈노하 미유
松本美雪
葛ノ葉みゆ

현역 애니메이터, 일러스트레이터. 전문학교 시간 강사, V라이버로도 활동합니다. 원화, 작화 감독 등으로도 참가. 대표 작품······『은혼』,『쾌걸 조로리』,『아이카츠!』,『히프노시스 마이크』외 다수.『은혼』,『오소마츠상』등의 굿즈 일러스트 등.
HP : https://lit.link/miyuo000
Twitter : @miyuo000(마츠모토 미유키) / @miyu_haishin(쿠즈노하 미유)

o
타.마
た.ま

열심히 캐릭터만 그리는 일러스트레이터. 회사에서 일하다가 최근에 프리랜서로 전환. 회사에서는 애플리케이션 게임의 캐릭터 일러스트를 담당. 프리랜서인 현재는 주로 V Tuber의 디자인이나 일러스트 의뢰를 많이 받고 있습니다.
HP : https://pont.co/u/sin05g
Twitter : @sin05g

사코
サコ

커버 일러스트 집필
후쿠오카 출신의 프리랜서 일러스트레이터. 하비재팬의 일러스트 포즈집 시리즈 4개 작품의 커버 일러스트를 담당하고 있습니다.
pixiv ID : 22190423 Twitter : @35s_00

 # USB 활용법

이 책에 게재된 모든 포즈 컷은 psd, jpg 형식으로 수록되어 있습니다. 『CLIP STUDIO PAINT』『Photoshop』『페인트툴 SAI』 등 폭넓은 소프트웨어에서 사용할 수 있습니다.

Windows

USB를 컴퓨터에 꽂으면, 자동 재생 윈도우 혹은 알림 배너가 뜨므로 「폴더를 열어 파일 표시」를 클릭합니다.

※Windows 버전에 따라 다를 수 있습니다.

Mac

USB를 컴퓨터에 꽂으면 데스크톱에 아이콘이 표시되므로 이걸 더블 클릭합니다.

 # WEB에서 다운로드하는 방법

WEB에서 포즈 컷을 다운로드할 수 있습니다. 아래의 URL에 접속한 다음, 하단에 있는 다운로드(【ダウンロード】) 페이지에 들어가서 패스워드를 입력하면 USB의 내용이 zip 형식으로 압축된 파일을 다운로드할 수 있습니다. 패스워드는 159페이지 하단에 기재하였습니다.

※단 PSD파일의 레이어 명칭은 모두 일본어로 되어 있습니다.

http://hobbyjapan.co.jp/manga_gihou/item/3890/

Windows

다운로드한 zip 파일에 오른쪽 클릭을 하여 「압축 풀기」를 선택하고, 압축을 풀 장소를 지정한 다음 「확인」 버튼을 클릭합니다.

※Windows 버전에 따라 다를 수 있습니다.

Mac

다운로드한 zip 파일을 더블 클릭하면 zip 파일이 있는 장소에 압축이 해제됩니다.

※기기 설정에 따라 다른 장소로 압축이 풀리는 경우도 있습니다.

사용 허락

이 책 및 USB, 다운로드 데이터에 수록된 포즈 컷은 모두 트레이스가 가능합니다. 이 책을 구매한 분은 수록된 자료를 트레이스나 가공 등으로 자유롭게 사용할 수 있습니다. 저작권료나 2차 사용료는 발생하지 않습니다. 출처 표기도 필요 없습니다. 단, 포즈 컷의 저작권은 집필한 일러스트레이터에게 귀속됩니다.

이것은 OK

• 이 책에 게재된 포즈 컷을 따라 그린다(트레이스). 옷이나 머리를 덧그려 오리지널 일러스트를 작성한다. 그린 일러스트를 인터넷상에 공개한다.

• USB나 다운로드 데이터에 수록된 포즈 컷을 디지털 만화나 일러스트 원고에 붙여서 사용한다. 옷이나 머리를 덧그려 오리지널 일러스트를 그린다. 그린 일러스트를 동인지에 게재하거나 인터넷상에서 공개한다.

• 이 책이나 USB, 다운로드 데이터에 수록된 포즈 컷을 참고하여 상업 코믹스의 원고를 작성하거나 상업 잡지에 게재할 일러스트를 그린다.

금지사항

USB에 수록된 데이터의 복제, 배포, 양도, 전매는 금지되어 있습니다(가공하여 전매하는 것도 금지되어 있습니다). USB, 다운로드 데이터의 포즈 컷이 중심이 되는 상품 판매나 일러스트 작법의 예(각 장의 표지 페이지나 칼럼, 해설 페이지의 작법 예시)의 트레이스도 삼가하시길 바랍니다.

이것은 NG

• USB를 복사하여 친구에게 선물한다.
• USB를 복사하여 무료 배포를 하거나 유료로 판매한다.
• USB나 데이터를 복사하여 인터넷상에 업로드한다.
• 포즈 컷이 아니라 일러스트 작법 과정의 예를 따라 그려(트레이스하여) 인터넷에 공개한다.
• 포즈 컷을 그대로 프린트하여 상품에 넣어 판매한다.

주의사항

이 책에 실린 포즈는 외형의 멋을 우선시해서 그렸습니다. 만화나 애니메이션에 등장하는 픽션이기에 가능한 무기 쥐는 법, 격투 포즈 등도 있습니다. 실제 무기의 사용법이나 무술 자세와는 다른 포즈도 있음을 양해해주시길 바랍니다.

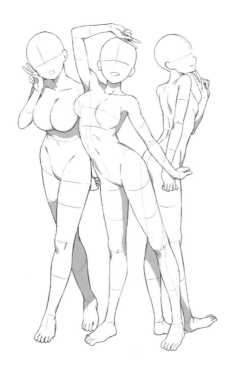

여자 캐릭터 일러스트 포즈집 -체형별 매력 표현법-

초판 1쇄 인쇄 2023년 3월 10일
초판 1쇄 발행 2023년 3월 15일

저자 : 하비재팬 편집부
번역 : 김진아

펴낸이 : 이동섭
편집 : 이민규
디자인 : 조세연
영업·마케팅 : 송정환, 조정훈
e-BOOK : 홍인표, 최정수, 서찬웅, 김은혜, 정희철
관리 : 이윤미

㈜에이케이커뮤니케이션즈
등록 1996년 7월 9일(제302-1996-00026호)
주소 : 04002 서울 마포구 동교로 17안길 28, 2층
TEL : 02-702-7963~5 FAX : 02-702-7988
http://www.amusementkorea.co.kr

ISBN 979-11-274-6011-2 13650

Onnanoko Illust Pose-shuu
3Shurui no Taikei ga Egakeru
ⒸHOBBY JAPAN
Originally Published in Japan in 2022 by HOBBY JAPAN Co. Ltd.
Korea translation CopyrightⒸ2023 by AK Communications, Inc.

프로 만화가 따라잡기 시리즈 !!

-Illustration Technique

일러스트 포즈 자료집

- **슈퍼 데포르메 포즈집** -기본 포즈·액션 편　Yielder, 카도마루 츠부라 지음 | 이은수 옮김
 데포르메 캐릭터의 다양한 포즈 소재와 작화 요령

- **슈퍼 데포르메 포즈집** -꼬마 캐릭터 편　Yielder 지음 | 김보미 옮김
 다양한 포즈의 2등신 데포르메 캐릭터를 해설

- **슈퍼 데포르메 포즈집** -남자아이 캐릭터 편　Yielder 지음 | 김보미 옮김
 장면에 따라 달라지는 남자아이 캐릭터 특유의 멋

- **슈퍼 데포르메 포즈집** -연애 편　Yielder 지음 | 이은엽 옮김
 데포르메 캐릭터의 두근두근한 연애 장면

- **손동작 일러스트 포즈집** -알기 쉬운 손과 상반신의 움직임　하비재팬 편집부 지음 | 문성호 옮김
 유명 일러스트레이터들의 손 그리는 법에 대한 해설

- **여성 몸동작 일러스트 포즈집** -일상생활부터 액션/감정 표현까지　하비재팬 편집부 지음 | 김진아 옮김
 웹툰·만화에 최적화된 5등신 캐릭터의 각종 동작들

- **캐릭터가 돋보이는 구도 일러스트 포즈집** -시선을 사로잡는 구도 설정의 비밀　하비재팬 편집부 지음 | 문성호 옮김
 그림 초보를 위한 화면 「구도」 결정하는 방법과 예시

- **소품을 활용하는 일러스트 포즈집** -소품별 일상동작 완벽 표현 가이드　하비재팬 편집부 지음 | 김진아 옮김
 디테일이 살아 있는 소품&포즈 일러스트

- **자연스러운 몸짓 일러스트 포즈집** -캐릭터의 자연스러운 동작 표현법　하비재팬 편집부 지음 | 문성호 옮김
 캐릭터의 무의식적인 몸짓이나 일상생활 포즈를 풍부하게 수록

- **친구 캐릭터 일러스트 포즈집** -친구와의 일상부터 학교생활, 드라마틱한 장면까지　하비재팬 편집부 지음 | 김진아 옮김
 캐릭터의 무의식적인 몸짓이나 일상생활 포즈를 풍부하게 수록
 이상적인 친구간 시추에이션을 다채롭게 소개·제공

- **일러스트레이터를 위한 헤어 카탈로그**　무나카타 히사츠구 감수 | 김진아 옮김
 360도로 보는 여성의 21가지 기본 헤어스타일 사진자료

디지털 배경 자료집

- **디지털 배경 카탈로그** -통학로·전철·버스 편 ARMZ 지음 | 이지은 옮김
 배경 작화에 편리하게 이용할 수 있는 각종 데이터

- **신 배경 카탈로그** -도심 편 마루샤 편집부 지음 | 이지은 옮김
 번화가 사진을 수록한 만화가, 애니메이터의 필수 자료집

- **디지털 배경 카탈로그** -학교 편 ARMZ 지음 | 김재훈 옮김
 다양한 학교의 사진과 선화 자료 수록

- **사진&선화 배경 카탈로그** -주택가 편 STUDIO 토레스 지음 | 김재훈 옮김
 고품질 주택가 디지털 배경 자료집

- **판타지 배경 그리는 법** 조우노세. 카도마루 츠부라 지음 | 김재훈 옮김
 환상적인 디지털 배경 일러스트 테크닉

- **Photobash 입문** 조우노세. 카도마루 츠부라 지음 | 김재훈 옮김
 사진을 사용한 배경 일러스트 작화의 모든 것

- **CLIP STUDIO PAINT 매혹적인 빛의 표현법** 타마키 미츠네. 카도마루 츠부라 지음 | 김재훈 옮김
 보석·광물·금속에 광채를 더하는 테크닉

- **동양 판타지 배경 그리는 법** 조우노세. 후지초코. 카도마루 츠부라 지음 | 김재훈 옮김
 동양적인 분위기가 나는 환상적인 배경 일러스트

- **CLIP STUDIO PAINT 브러시 소재집** -자연물·인공물·질감 효과 조우노세 지음 | 김재훈 옮김
 커스텀 브러시 151점의 사용 방법과 중요 테크닉

- **CLIP STUDIO PAINT 브러시 소재집** -흑백 일러스트·만화 편 배경창고 지음 | 김재훈 옮김
 현역 프로 작가들이 사용, 검증한 명품 브러시

- **CLIP STUDIO PAINT 브러시 소재집** -서양 편 조우노세 지음 | 김재훈 옮김
 현대와 판타지를 모두 아우르는 걸작 브러시 190점

- **배경 카탈로그 서양 판타지 편** 마루샤 편집부 지음 | AK 커뮤니케이션즈 편집부 옮김
 로맨스·판타지 장르를 위한 건물/정원/마을 사진집